L'ART A LYON

EN 1836,

Revue Critique

DE LA PREMIÈRE EXPOSITION

DE LA

Société des Amis des Arts.

> Le beau est la splendeur du vrai.
> PLATON.

> Nous n'irons pas, comme Diderot, chercher dans la vie privée des artistes, des rapprochements piquants avec les produits de leur travail; nous ne prendrons à l'égard d'aucuns ces airs de supériorité et quelquefois de dédain qu'il a prodigués dans ses lettres sur les divers salons. Ces choses ne seraient pas tolérables aujourd'hui; mais le fussent-elles, nous nous sentons éloignés d'en donner le spectacle au public.
> KÉRATRY, *Du Beau dans les arts d'imitation.*

LYON.

CHEZ LE CONCIERGE DU PALAIS-DES-ARTS,

ET CHEZ LES PRINCIPAUX LIBRAIRES.

1837.

LYON. — IMPRIMERIE DE GABRIEL ROSSARY.

PRÉFACE.

<div style="text-align:center">
Quid verum atque decens curo et rogo.

Horat.
</div>

Aucun succès n'a manqué à la Société des Amis des Arts ; ni l'éloge ni le blâme ne lui ont fait défaut ; tous les journaux de Lyon, grands et petits, et même le *Courrier de l'Ain,* ont publié une série d'articles sur sa riche exposition ; deux vaudevillistes s'en sont emparés pour la faire comparaître en personne sur la scène du *Gymnase*, et trois brochures ont fait feu sur elle de toute la grosse et petite artillerie de la critique.

On ne fit jamais plus d'honneur à l'exposition du Louvre !

Tout n'est pas dit cependant sur ce sujet : voici venir encore une *Revue critique* de la première exposition lyonnaise [1].

A quoi bon tant de critique, diront les artistes ? de quel droit vous faites-vous nos juges, vous qui n'êtes pas initiés aux mystères de la brosse, aux *ficelles* de l'atelier ? Regardez nos tableaux, achetez-les s'ils vous plaisent, passez outre s'ils ne sont pas de votre goût, et ne venez pas nous étourdir de vos observations saugrenues, vous qui êtes incapables de comprendre le mérite et la sublimité de nos œuvres.

Un mot de réponse, s'il vous plaît.

Et d'abord, si la critique n'existait pas, je dis qu'il faudrait l'inventer. — Oui, Messieurs ! et dans votre intérêt surtout. — Ne vous scandalisez pas, je vous prie ; ne haussez pas ainsi les épaules ; un mot d'explication et vous serez de mon avis.

Le pire de tout pour les œuvres de Dieu, c'est la mort ; c'est l'obscurité, c'est l'oubli, pour les œuvres des hommes. — Qu'importe à un écrivain d'avoir fait un bon livre s'il n'a pas de lecteurs ; à un peintre, d'avoir produit un beau tableau, si personne ne le voit et ne l'apprécie ? — La rose embaumée et la fleur sans parfum ont même sort

[1] Ce n'est pas sans dessein que je dis la première exposition lyonnaise : les expositions précédentes n'étaient que des essais plus ou moins heureux, et voilà tout.

au désert, dirait un poète : le désert, c'est le néant !

Convenez-en donc, la vie pour les productions de l'art, c'est la publicité, c'est le grand jour. Rien n'est mortel au cœur du peintre, du poète, de l'homme de pensée, comme l'indifférence de la foule ; il peut se raidir contre son injustice, il est sans ressort et sans force contre son dédain.

Or, l'avantage de la critique, ce qui fait surtout son mérite et son utilité, c'est le pouvoir qu'elle a d'arrêter cette foule qui passe indifférente, et de la forcer de regarder. Qu'elle frappe à droite, à gauche, à tort et à travers, selon son usage, ne dites mot ; qu'elle soit parfois ignorante, injuste, partiale, violente, brutale, ne vous plaignez pas, c'est sa nature d'être tout cela ; qu'elle vous parle avec fatuité et du haut de sa grandeur, qu'elle aille jusqu'à la personnalité, quelquefois même jusqu'à l'impertinence, ployez pour un moment la tête et attendez, vous la relèverez bientôt, car tout ce qu'elle dit, cette reine fantasque de l'opinion, est pour votre plus grand avantage; sans elle, sans ses épigrammes qui vous blessent au cœur, votre œuvre peut-être eût passé inaperçue ; grâce à la critique, grâce à ses incartades qui appellent l'attention du public indifférent, on sera venu, on aura vu, on se sera passionné pour ou contre votre œuvre ; si elle a été juste, on saura que vous existez, et vous ferez mieux une autre fois ; si elle

a été injuste, soyez sans inquiétude et comptez qu'une réaction toute favorable à votre réputation ne se fera pas attendre.

Elle savait bien ce que vaut la critique, cette actrice d'une grande réputation qui naguère faisait dire à un journaliste : *Parléz en mal de mon talent, si vous voulez, mais parlez-en.* Elle croyait, il est vrai, que son mérite était incontesté, incontestable, et c'était une erreur.

Oui, direz-vous à présent, j'en conviens, la critique a son beau côté ; elle a sauvé de l'oubli plus d'un bon livre, et fait vendre plus d'un mauvais dont l'édition restait vierge et pure de tout contact, sur les rayons d'une librairie ; ce qu'elle fait pour les livres elle peut le faire pour les tableaux : *Ut pictura poesis*, c'est juste !

Mais, ajouterez-vous encore, puisque la critique est un mal nécessaire, au moins devrait-elle être exercée par des gens du métier. Pour parler convenablement peinture, il faut savoir soi-même manier la brosse et tenir la palette.

Nouvelle erreur de votre part !

Je pourrais d'abord vous renvoyer l'argument et vous répondre : Pour faire de la critique, il faut savoir écrire ; on peut brosser une toile fort habilement et ne rien entendre à la construction d'une phrase : la langue ne se manie pas comme la couleur.

J'abandonne cependant cet argument plus spécieux que solide ; je conviendrai même, si vous voulez, qu'un homme peut réunir le talent du peintre et celui de l'écrivain, témoin Delorme, le classique, et Eugène Delacroix, le romantique.

Mais supposons qu'un peintre se charge de la critique d'une exposition, pourra-t-il s'isoler des préjugés d'atelier, des inspirations de la camaraderie, des idées systématiques de son école et de l'influence toute puissante des coteries sous la bannière desquelles il se sera enrôlé. Qui ne sait que chaque artiste trouve mauvais, affreux, détestable, tout ce qui n'est pas exécuté selon la manière à laquelle il s'est voué. Demandez à un ingriste ce qu'il pense de Paul Delaroche ; à un admirateur de Delacroix, quelle estime il fait du talent de Lehmann et d'Hippolyte Flandrin, et vous saurez ce que c'est qu'un jugement de peintre.

Et si, par hasard, vous trouvez dans un peintre toutes les qualités nécessaires pour qu'il soit un critique impartial, après avoir jugé les tableaux d'une exposition, pourra-t-il se prononcer sur le mérite des autres ouvrages ; mais selon votre système, il faudrait qu'il fût sculpteur pour parler des statues, graveur pour bien apprécier les œuvres du burin et de la pointe sèche ; dessinateur sur pierre pour donner son avis sur la valeur artistique des lithographies.

Vous le voyez, avec un tel système toute critique devient impossible, car on ne sait vraiment où s'arrêtera l'exclusion. Un peintre d'histoire ne sera-t-il pas en droit de récuser le jugement d'un peintre de fleurs ; un paysagiste ou un peintre d'intérieurs, celui d'un peintre de marines ?

Mais pour n'être pas peintre, répliquerez-vous, on n'en est pas moins soumis à l'influence des systèmes, à la tyrannie des affections et des coteries ? — Cela est parfaitement vrai. — Distinguons cependant. — Qu'un simple amateur, qu'un écrivain qui n'est pas artiste commette une erreur ou une injustice, l'inconvénient sera de peu d'importance ; le public dira du critique : *Il n'y connaît rien, il n'est pas peintre ;* d'un homme du métier au contraire, il prendra toutes les opinions pour des paroles d'évangile et tous les jugements pour des sentences sans appel.

Conclusion : la critique d'amateur est la seule convenable, la seule utile, disons mieux, la seule possible.

Que si l'on me demandait maintenant pourquoi je me suis fait critique, je pourrais répondre avec Winckelmann[1] : « Dès ma jeunesse mon penchant
« fut pour l'art : l'éducation et les circonstances
« m'ont engagé dans une carrière bien différente,

[1] Histoire de l'art, préface.

« sans me faire oublier ma première vocation, qui
« s'est toujours fait sentir intérieurement. » Mais
qu'importe au lecteur ce que j'ai été et ce que je
suis. — Ce n'est pas de moi qu'il s'agit, c'est de ma
critique ; s'il l'a trouve fondée, tant mieux, qu'il
continue sa lecture ; sinon, qu'il rejette cet opuscule, il est dans son droit.

Je dois prévenir, au reste, que je n'entends pas
la critique comme Diderot et ses nombreux imitateurs. Ainsi que d'autres, je trouverais peut-être,
si je voulais m'en inquiéter, des rapprochements
piquants, des jeux de mots incisifs et de mordantes épigrammes, mais sans blâmer en rien la manière d'autrui, je me suis toujours défendu comme
d'une mauvaise action de cette critique acérée
qui blesse plus qu'elle n'éclaire. Chacun a sa nature : les uns n'aperçoivent que les défauts, moi je
suis de ceux qui cherchent avant tout les qualités ;
ce qui ne m'empêche pas d'articuler nettement
quand il le faut dans l'intérêt de l'art, une vérité
désagréable à dire comme à entendre.

Je sais bien que cette manière n'est pas favorable
à l'écrivain, dont le style perd en originalité ce qu'il
gagne en urbanité et en décence. Qu'importe, ce
n'est pas de mon amour-propre d'auteur qu'il s'agit, mais des intérêts de l'art.

Pour résumer toute ma pensée, je terminerai en
disant avec Kératry : « *Il faut savoir se respecter*

« *dans les autres ; les sacrifices faits à la décence*
« *ne sont jamais perdus pour la vérité. Malgré no-*
« *tre soin de nous tenir constamment dans les limi-*
« *tes de l'une et de l'autre, assez de murmures*
« *chercheront à infirmer nos jugements ; assez*
« *d'amour-propres mécontents de la part qui*
« *leur aura été adjugée, dresseront l'acte d'accu-*
« *sation de notre goût; nous sommes assurés du*
« *moins que notre impartialité ne sera l'objet d'au-*
« *cun débat* [1].

Lyon, le 3 janvier 1837.

[1] Du Beau dans les arts d'imitation.

L'ART A LYON

EN 1836.

CHAPITRE PREMIER.

REVUE RÉTROSPECTIVE. — L'ÉCOLE LYONNAISE.

> L'art ne doit être que le très-humble serviteur de la nature. (M. INGRES.)

De toutes les villes de la France, Lyon seul a su se soustraire à la force de centralisation qui attire toutes les puissances intellectuelles vers la capitale, qui énerve incessamment la province en lui enlevant ses éléments de vie, en la privant de tous ses moyens d'émancipation. Lyon n'est pas seulement une ville de commerce, Lyon est encore une ville d'art.

Cette gloire de vivre seul de sa propre vie, au milieu de la France qui s'épuise à alimenter Paris, Lyon la doit à son industrie et à son commerce. Privée des principes de goût et des sources de talent que développe sans cesse au sein de nos manufactures la culture des arts du dessin, la fabrique lyonnaise aurait bientôt perdu sa supériorité sur toutes les industries rivales; mais en revanche l'art lyonnais serait non moins promptement privé de tout son éclat, et ne tarderait pas à s'éteindre, s'il cessait d'être vivifié par l'activité industrielle de notre population.

L'industrie et l'art, l'art et l'industrie se nourrissent donc chez nous de la même substance et participent de la même vie. Essentiellement liés l'un à l'autre, ces deux éléments de notre prospérité ne sauraient, comme les jeunes frères siamois, être séparés sans qu'il en résultât la perte de tous deux; la mort de l'un entraînerait bientôt la mort de l'autre.

La réputation artistique de Lyon est ancienne comme sa célébrité commerciale et industrielle : elle remonte, grâce à Philibert Delorme, le plus grand peut-être des architectes modernes, au temps de la renaissance des arts et des lettres en Europe, au 16ᵉ siècle; elle s'accrut beaucoup sous le règne du grand roi, par les travaux de Coysevox et des Coustou, qui ont enrichi de leurs ouvrages le palais de Versailles et celui des Tuileries. Les noms de Stella et de Blanchet sont aussi honorablement inscrits dans les fastes de l'art ; ceux de Drevet et de Boissieu brillent au premier rang parmi les noms des graveurs les plus célèbres.

Mais c'est surtout depuis la fondation de l'école de peinture et de dessin, établie au palais St-Pierre, que Lyon a pris rang parmi les villes célèbres par la culture des arts. — Dès son origine, cette école obtint des succès qui présageaient ce qu'elle serait un jour. Formés par des maîtres qui jouissaient alors de la plus haute renommée, une foule de jeunes talents établirent la réputation artistique de notre ville aux expositions du Louvre, et l'existence d'une école lyon-

naise fut reconnue et admise par la foule admiratrice des productions de nos peintres. Ce temps n'est pas encore assez éloigné, pour qu'on ait oublié la supériorité que personne alors ne contestait à nos artistes dans la peinture de genre. — Les noms de Richard, de Revoil, de Trimolet, de Genod, de Bonnefond, étaient alors populaires comme le sont aujourd'hui ceux de Johannot, de Roqueplan, de Deveria, et n'avaient point d'égaux dans la faveur publique.

L'école lyonnaise, comme école, est tombée avec la renommée de David et de ses élèves; mais notre ville n'en a pas moins conservé sa réputation artistique qui n'a fait au contraire que s'accroître depuis cette époque. Les principes que propageait M. Revoil sont abandonnés, mais les talents formés par cet habile maître, dont nos dissensions politiques ont trop fait oublier les services, existent toujours pour rappeler qu'il fut, avec M. Richard, créateur et père de l'école lyonnaise. A ces talents, dont plusieurs se sont modifiés et ont grandi par de nouveaux travaux, sont venus se joindre des rejetons non moins vigoureux de notre école Saint-Pierre, et chaque jour il en vient de nouveaux accroître la pléïade d'artistes que Lyon peut avec orgueil montrer à la France, à l'étranger, et opposer aux grandes réputations de la capitale.

L'ancienne école lyonnaise a été l'objet de critiques amères; comme toutes les gloires de ce monde, elle a eu ses bons et ses mauvais jours; prônée avec excès

lorsqu'elle jouissait de la faveur publique, il lui fallut supporter de nombreuses humiliations en perdant sa popularité. — Si les louanges extrêmes dont elle avait été l'objet étaient exagérées, les critiques méprisantes dont on l'accabla à ses jours d'infortune, n'étaient ni plus justes ni plus raisonnables. L'école lyonnaise avait les défauts de son chef, M. Revoil; mais ces défauts étaient aussi ceux des principaux élèves de David; le directeur de notre école de peinture n'avait fait que les exagérer. Ce dessin de convention que M. Revoil avait communiqué à ses élèves, il l'avait adopté en imitant l'antique, suivant les principes de l'école où s'étaient formés Guérin et Girodet; il ne faut donc pas en faire un reproche spécial à l'école lyonnaise. On lui a reproché de plus, à cette école, le soin avec lequel elle finissait ses ouvrages; naguère encore il y avait un houra général contre le *poli* et le *léché* de nos peintres. On a vu depuis à quel degré d'abaissement l'art pouvait tomber, lorsqu'on le poussait dans des voies toutes contraires. — Qui sait si bientôt la mode ne prononcera pas un autre anathème contre ce qu'on appelle le *large* et le *lâché ?*

Ce n'était pas le *fini* de leurs ouvrages qu'il fallait reprocher aux peintres lyonnais; terminer avec soin et bien finir est un beau défaut, contre lequel beaucoup de gens ne s'élèvent que parce qu'ils ne peuvent y atteindre. Je ne sache pas qu'on se soit avisé de faire un reproche aux Hollandais et aux Flamands

de la légèreté de leur touche et du précieux *fini* de leurs tableaux : tout est complet et *fini* dans la nature ; l'art qui ne doit en être que le très-humble serviteur, selon l'expression si vraie de M. Ingres, doit donc compléter et *finir* autant qu'il lui est donné de le faire. Ce qu'on pouvait avec justice reprocher à beaucoup de peintres lyonnais, ce n'était pas de *finir*, mais de *finir* péniblement, lourdement, sans grâce et sans esprit ; c'était de tourmenter la couleur par de nombreuses retouches, jusqu'au point de la rendre terne et opaque.

Pour en finir avec l'école lyonnaise, cette école telle que l'avait faite M. Revoil a peu duré : la restauration a passé ; elle n'était plus. Sa réputation était grande, et malgré ses défauts elle a rendu de grands services ; Lyon artiste lui doit ce qu'il est aujourd'hui ; c'est sa renommée qui a jeté dans la carrière des arts une foule de jeunes talents qui seront la gloire de leur pays. Il ne faut pas oublier aussi que c'est l'école lyonnaise qui a commencé à répandre le goût des petites compositions puisées dans l'histoire moderne, et qui, la première a donné l'exemple de l'étude consciencieuse des antiquités du moyen-âge.

Aujourd'hui, je le répète, il n'y a plus d'école lyonnaise, en ce sens que nos peintres ne suivent plus une route unique et n'obéissent plus à une seule impulsion ; mais, à aucune époque, Lyon ne fut aussi riche en talents ; jamais son avenir ne se montra plus brillant, plus grand et plus glorieux.

CHAPITRE II.

ÉTAT DE L'ART EN FRANCE. — M. INGRES. —
STATISTIQUE DES ARTISTES LYONNAIS.

.... Pius est patriæ facta referre labor.

Existe-t-il en ce moment une école française? Depuis la chute de l'école de David, l'art a-t-il suivi une marche uniforme, les artistes ont-ils obéi à une impulsion unique?

Cette question n'en est une pour personne.

Pour qui observe les productions des peintres et des statuaires, les œuvres des poètes et des prosateurs depuis la chute de la peinture et de la littérature impériales, il est de toute évidence que l'anarchie la plus complète règne dans la république des lettres et des arts. Dégagé de toute entrave, oublieux de tout principe, même des principes éternels du goût, chacun marche à l'aventure, n'ayant pour guide que son caprice et pour frein que sa volonté. Quelques-uns surgissent de la foule, soit par l'originalité réelle de leur talent, soit par l'audace et le dévergondage de leurs productions ; la

plupart dans l'impuissance de produire quelque chose qui leur soit propre, se font imitateurs de tout ce qui a quelque renommée. Beaucoup de petits talents ont leurs adorateurs passionnés, beaucoup de petites réputations leur coterie et leurs prôneurs intéressés à les exalter; mais nul génie ne domine son époque, nul homme n'entraîne à sa suite, et en dépit d'eux-mêmes, tous ceux qui suivent la carrière du peintre ou celle du statuaire. Beaucoup de systèmes sont en présence; aucun jusqu'à ce jour n'a pu prédominer d'une manière absolue sur tous les autres.

Un homme seul, et un homme d'une haute portée, s'est efforcé de donner à l'art une marche et une tendance uniformes, a tenté de le ramener à son vrai principe, à l'imitation de la nature et à la recherche du beau, cet homme est M. Ingres; son influence a été et devait être grande et puissante. M. Ingres est en effet un de ces génies qui nourrissent pendant vingt ans une pensée, la mettent au jour et la développent avec une persévérance qu'aucun obstacle ne peut décourager, avec une énergie de volonté que peut seule donner une forte et entière conviction. — Malheureusement, le réformateur n'a été compris, ni par le public, ni par l'administration appelée à encourager les artistes et à diriger les arts. — Nommé directeur de l'école de Rome, M. Ingres a quitté la France, où son exem-

ple et son influence avaient arrêté l'invasion du mauvais goût et de la barbarie. Mais avant de partir, il a laissé des semences que feront fructifier, au grand avantage de l'art, de nombreux élèves auxquels il a su communiquer avec ses principes toute l'énergie de ses convictions.

Le temps n'est pas éloigné peut-être, et pour le bien de l'art j'aime à penser que cette prévision s'accomplira, le temps n'est pas éloigné où les idées de M. Ingres prédomineront, au point de constituer une nouvelle école française. — Pour le moment, rien de semblable à ce qu'on appelle une école, n'existe en France.

Ce que je viens de dire de la France tout entière, on peut le dire à-peu-près également de Lyon.

L'école lyonnaise n'est plus, mais de nombreux talents, et des talents du premier ordre, représentent dignement notre ville parmi ce qu'il y a de plus élevé dans les arts. L'unité, qui avait donné de l'importance à l'école de M. Revoil, n'existe plus; mais comme je l'ai dit en terminant le précédent chapitre, jamais les artistes lyonnais n'occupèrent un rang plus élevé dans la France artistique; jamais Lyon ne fut plus près, sinon de disputer à la capitale la prééminence dans la culture des arts du dessin, du moins de lutter, sans trop de désavantage, avec ce Paris qui confisque cependant à son profit toutes les réputations de la province.

Ce que j'avance, je vais le prouver.

Et d'abord, l'école de peinture du palais Saint-Pierre, cette pépinière de bons dessinateurs de fabrique et d'artistes de talent, n'a point déchu de ce qu'elle était sous M. Revoil ; dirigée par un peintre célèbre qui est en même temps un maître habile, elle acquiert de jour en jour plus d'importance. La sculpture aussi bien favorisée que la peinture y est enseignée par un homme dont le talent n'a pas besoin de nos éloges ; la peinture des fleurs, si intéressante pour notre fabrique, y est florissante; l'architecture, la gravure et les principes y sont également professés par des hommes habiles. — Cette école compte aujourd'hui un tiers de plus d'élèves qu'en 1830, et l'on assure que plus de deux cents jeunes gens sont inscrits et attendent avec impatience le moment où ils pourront être admis aux leçons.

Voilà pour l'avenir, passons en revue le présent. — Le concours de Rome et les expositions du Louvre me serviront d'abord à l'apprécier.

Pour la première fois depuis l'existence de l'école St-Pierre, un lyonnais a été, il y a trois ans, lauréat au concours de Rome; ce lyonnais est M. Hippolyte Flandrin qui, après son triomphe, n'a pas tardé à se placer au premier rang parmi les peintres d'histoire. — Cette année, un autre lyonnais, M. Bonassieux, élève de M. Legendre-Héral, s'est

distingué aussi dans le concours de sculpture pour le prix de Rome.

A l'exposition du Louvre, même succès pour les lyonnais : en 1836, le meilleur tableau d'histoire était d'un peintre de Lyon, M. Flandrin; les plus remarquables ouvrages dans la peinture de genre, de deux autres artistes de Lyon, MM. Biard et Jacquand; l'un des meilleurs paysages, d'un paysagiste lyonnais, M. Guindrand; les meilleurs bustes, de deux statuaires de notre ville, MM. Legendre-Héral et Léopold de Ruolz. — Et qu'on ne dise pas que je parle en compatriote; l'opinion publique en a jugé de même, et la distribution des récompenses à la fin de l'exposition, prouverait au besoin, que la camaraderie n'est pour rien dans l'opinion que je présente sur les œuvres de nos artistes. On n'ignore pas en effet que le tiers des médailles distribuées, a été obtenu par des peintres ou des sculpteurs de Lyon.

S'agit-il maintenant d'énumérer tous les artistes distingués nés à Lyon, ou qui ont été formés à l'école Saint-Pierre, on va voir que leur nombre n'est pas moins grand que le mérite de quelques-uns est élevé.

Dans la grande peinture, je puis nommer M. Orsel, qui jouit d'une haute réputation pour la pureté et la correction du dessin; M. Flandrin, qui sera ou plutôt qui est déjà un de nos peintres les plus distingués; M. Bonnefond, qui a balancé par ses succès la réputation de Léopold Robert; M. Guichard, qui dès

son début, s'est placé parmi les grands coloristes ; M. Cornu, qui n'est pas encore aussi connu qu'il mérite de l'être, et qui a envoyé pour l'exposition un très-beau portrait qui ne peut manquer de fixer l'attention des amateurs.

Parmi les peintres de genre, MM. Richard et Revoil ont cessé de produire ; mais M. Biard, qui pour le comique et l'expression n'a de rival que Wilkie, et M. Jacquand, dont le talent a beaucoup gagné depuis quelques années, sont toujours très-féconds. — M. Trimolet, dont le pinceau n'a point d'égal pour la finesse de la touche, et M. Jacomin, qui a fait autrefois plusieurs ouvrages remarquables par la naïveté et la vérité de l'expression, se bornent exclusivement au portrait ; M. Genod a reparu sur la scène, on voit à l'exposition plusieurs tableaux de ce peintre qui fut un des meilleurs élèves de M. Revoil.

Dans la sculpture, les Lyonnais occupent la position la plus élevée : avec M. Legendre-Héral, qui est chargé de professer son art au palais Saint-Pierre, je puis nommer M. Etex, M. Moyne et M. Foyatier, tous statuaires jouissant de la réputation la plus brillante et la mieux méritée ; je ne dois pas oublier non plus de nommer M. Léopold de Ruolz, qui a obtenu une médaille d'or à la dernière exposition du Louvre.

Paris n'a pas de peintres d'animaux qui puissent aller de pair avec M. Duclaux. M. Belley s'était fait aussi une belle réputation comme peintre de chevaux ;

mais depuis qu'il a quitté la France, je ne sache pas qu'il ait envoyé de ses ouvrages à l'exposition du Louvre.

Nommer M. Guindrand, c'est dire que Lyon possède un des meilleurs paysagistes de l'époque ; M. Grobon, qui, par modestie, a depuis long-temps renoncé à exposer ses ouvrages, est cependant un des plus beaux talents dont puisse s'honorer notre ville ; après ces paysagistes, je citerai MM. Dubuisson et Fonville, dont la réputation est fondée sur des productions remarquables, ainsi que MM. Leymarie, Flacheron et Désombrages, qui ont déjà commencé à se faire connaître avantageusement.

La peinture des fleurs n'est pas cultivée dans notre ville avec moins de succès que le paysage. Aux noms de MM. Berjon et Thierriat dont la réputation est bien établie, on peut ajouter ceux de MM. Saint-Jean, Berger et de plusieurs autres jeunes artistes qui ont obtenu la médaille d'or au concours annuel de l'école des Beaux-Arts.

Un tel ensemble de talents ne justifie-t-il pas complètement l'opinion que j'ai émise, sur l'état florissant de l'art dans notre ville ; il s'en faut de beaucoup, cependant, que j'aie épuisé la liste des hommes qui doivent contribuer à son illustration. Je pourrais citer encore une foule d'artistes dont les débuts promettent beaucoup pour l'avenir. Tels sont MM. Perlet, Chenavard, Gleyre, Auguste Flandrin, Rey-Lau-

rasse, Meissonnier, et Jules Laure. — Il y aurait injustice à ne pas mentionner aussi MM. Marquet, Dupré, Chavanne, Lavaudan, Grobon, Compte-Calix; Decreuse et Bonirote. Ajoutez à cela que beaucoup d'autres artistes, sans doute, mériteraient encore d'être nommés, qui ne se sont pas fait connaître jusqu'à ce jour, ou dont le nom ne se présente pas en ce moment à ma mémoire.

Tous les éléments d'un grand développement artistique existent donc dans notre ville, pour les faire fructifier, il ne faut que des encouragements. Lyon est en mesure de devenir la capitale du midi sous le rapport des arts, comme il l'est déjà sous celui du commerce; ce bel avenir, j'ai la conscience qu'il arrivera. L'autorité a compris toute l'importance, toute l'utilité des arts du dessin pour le maintien de la prospérité de notre fabrique; déjà elle a fait les plus louables efforts pour les encourager et les soutenir dans la voie du progrès. M. le préfet qui possède lui-même un beau talent d'artiste, est tout dévoué aux intérêts de l'art. M. le maire ne cesse de s'en occuper avec beaucoup de sollicitude ; tout récemment encore il a demandé au conseil municipal une somme pour être appliquée à l'acquisition de quelques bons ouvrages de l'exposition ; huit mille francs ont été votés dans ce but. C'est peu, sans doute, si l'on considère les avantages que doivent procurer à notre ville les expositions de peinture, mais c'est un bon commencement. On ac-

corde, et avec juste raison, une soixantaine de mille francs de subvention pour les théâtres; serait-ce donc trop d'en demander quarante ou cinquante mille pour les arts du dessin qui font la fortune de notre fabrique? Grâce à la bonne administration des finances depuis la révolution de juillet, la ville est aujourd'hui dans la situation la plus prospère; cet heureux résultat poussera, je n'en doute pas, le conseil municipal à seconder M. le maire dans ses bonnes intentions. La Société des Amis des Arts fera le reste.

CHAPITRE III.

COUP-D'OEIL GÉNÉRAL SUR L'EXPOSITION.

>Le succès produit le succès.
>J. JANIN.

L'exposition de la Société des Amis des Arts a répondu complètement aux efforts persévérants des citoyens qui l'ont organisée. On peut dire aujourd'hui sans crainte d'être démenti qu'elle fera époque dans notre ville.

Jamais en effet Lyon, et à plus forte raison les autres villes de la province, n'ont pu réunir une collection de peintures des artistes vivants aussi nombreuse et aussi riche en bons ouvrages. Chez nous, toutes les tentatives faites jusqu'à ce jour, n'avaient abouti qu'à réunir autour de huit ou dix bonnes productions une foule de tableaux sans intérêt et sans valeur artistique. Dans les villes où se trouve une Société des Amis des Arts, et qui n'ont pas, comme Lyon, des ressources en elles-mêmes, les expositions ne se composent guères que des rebuts d'atelier que les artistes expédient aux sociétaires dans l'unique but de s'en débarrasser.

A Lyon, les choses se sont passées d'une manière toute différente, ce qui devait être d'ailleurs, grâce à l'importance de notre ville, aux ressources de notre Société des Amis des Arts, et surtout grâce au grand nombre d'artistes de mérite, qui sont nos compatriotes ou qui se sont formés à notre école du palais St-Pierre.

L'exposition compte en effet un bien petit nombre de ces productions malheureuses qui ont eu les honneurs de tous les musées de province, et dont personne n'a voulu. La plupart des tableaux envoyés à la Société par des peintres de Paris ou par d'autres artistes étrangers à notre ville, sont des œuvres exécutées pour la Société, ou n'ont fait partie que de la dernière exposition du Louvre. Parmi les artistes de Paris qui ont répondu à l'appel de la commission administrative, on peut citer principalement MM. Granet, Court, Fratin, Girard, Saint-Èvre, Viard, Renoux, Justin Ouvrié, Thuilier, Mercey, Gudin, Lehmann, Robert Fleury, Deveria, Lapito, Gilio, Finart, Loubon, C. Johannot et Fragonard. Plusieurs des productions de ces artistes sont des ouvrages très-remarquables : tels sont par exemple : le Henri IV, de Robert Fleury ; le don Diègue, de Lehmann ; une Marine, de Gudin ; plusieurs paysages de Lapito, Justin Ouvrié et Thuilier. Deux dames dont le talent est bien connu, Mme Haudebourt-Lescot et Mme Brune née Pagès, ont aussi pris part à l'exposition.

MM. Diday et Calame sont encore au premier rang des artistes genevois qui ont exposé cette année.

Mais c'est particulièrement aux œuvres des artistes lyonnais que l'exposition de la Société des Amis des Arts devra toute son importance. M. Hippolyte Flandrin a exposé trois grands tableaux, qui sont des productions du premier ordre. — M. Orsel a fait jouir ses concitoyens d'une création Raphaëlesque, où son grand talent de dessinateur se montre dans tout son éclat; M. Bonnefond reparaît aussi sur la scène des arts avec un grand et beau tableau. Le comte de Comminge, de M. Jacquand, tableau acheté par le gouvernement et qui appartient aujourd'hui à la ville de Rennes, est la plus importante production du pinceau de cet artiste.

Autour de ces grandes et capitales productions se groupent une quantité considérable de tableaux de genre, de paysages, de portraits, de tableaux de fleurs, dûs également au pinceau de nos artistes les plus distingués, parmi lesquels c'est une justice de signaler particulièrement M. Guindrand, dont le beau talent ne s'est jamais montré avec plus d'éclat, et M. Duclaux qui a exposé plusieurs beaux ouvrages.

Somme toute, l'exposition a dépassé toutes les espérances de la Société des Amis des Arts; une ère nouvelle s'ouvre pour notre ville qui devient réellement une seconde capitale.

CHAPITRE IV.

M. HIPPOLYTE FLANDRIN :

Le Dante, accompagné de Virgile, visite et console les envieux frappés d'aveuglement. — Euripide écrivant ses tragédies dans une grotte de l'île de Salamine. — Un Berger romain assis au pied d'un olivier.

M. LEHMANN :

Don Diego, père du Cid, attendant ses fils pour leur lier les mains.

<div style="text-align:right">
Leurs pareils à deux fois ne se font pas connaître,

Et pour leur coup d'essai veulent des coups de maître.

CORNEILLE, *le Cid*.
</div>

Il n'y a pas plus de neuf ou dix ans, que deux enfants furent présentés un matin à un amateur de notre ville, comme deux phénomènes de spontanéité de talent et de précocité d'intelligence. L'un paraissait âgé de dix ans, l'autre n'en avait pas plus de douze; tous deux annonçaient par leur contenance et leur attitude, la naïve timidité de l'enfance; rien, d'ailleurs, ne pouvait indiquer en eux une supériorité quelconque sur les autres enfants de leur âge; tous deux paraissaient beaucoup moins satisfaits que contrariés de jouer le rôle de *Lion*, selon l'expression si pi-

quante et si spirituelle de lady Morgan ; finalement il n'y avait en eux rien de cette vanité juvénile, de cette puérile satisfaction de soi-même, qu'on remarque assez généralement dans les enfants célèbres, petites merveilles qui, pour la plupart, ne doivent être un jour que des hommes médiocres ; tous deux n'étaient en apparence que des écoliers bien simples et bien timides, que rien ne distinguait de la foule des jeunes garçons de leur âge.

Après quelques caresses du maître et de la maîtresse de la maison, caresses dont ils semblaient se soucier assez peu, après quelques questions bienveillantes qui n'amenaient que de courtes et insignifiantes réponses, les deux enfants phénomènes furent invités à donner des preuves de leur talent, ce qu'ils firent sans montrer d'empressement, mais aussi sans se faire prier. Chacun d'eux prit une plume et se mit à tracer aussi rapidement que l'aurait fait un jeune collégien sur son cahier de thèmes, des cavaliers et des fantassins, des revues, des escarmouches, des embuscades, des attaques de redoutes et autres scènes militaires ; mais au lieu de ces barbouillages informes de nos écoliers, c'étaient des compositions pleines d'intérêt et de vérité, où les figures, dessinées avec finesse et spirituellement groupées, étaient disposées avec intelligence et sans blesser en rien les règles les plus sévères de la perspective.

Ces deux enfants, d'un talent si précoce, bien qu'ils n'eussent reçu les leçons d'aucun maître, étaient frères et se nommaient l'un Hippolyte, l'autre Paul Flandrin.

Les deux frères tardèrent peu à faire partie des élèves de l'école St-Pierre. Chacun disait alors qu'ils y laisseraient le talent que leur avait donné la nature, qu'il fallait pour eux une éducation artistique toute spéciale. Cette opinion avait quelque chose de spécieux; l'événement a prouvé qu'elle n'était pas fondée. — Paul Flandrin est devenu un paysagiste de talent; Hippolyte Flandrin, qui doit avoir à peu près vingt-deux ans, compte déjà parmi les grands peintres de l'époque.

La nature avait donné à Hippolyte et à Paul Flandrin une belle et remarquable organisation d'artiste; c'était une chance bien heureuse pour entrer dans la carrière qu'ils ont choisie; l'éducation ne fit pas moins pour eux : de l'école St-Pierre où ils avaient puisé les premiers éléments de l'art, les deux frères eurent le bonheur d'entrer dans l'atelier de M. Ingres. C'est là, c'est sous la direction du plus grand peintre et du plus correct dessinateur de l'époque, que le jeune Hippolyte Flandrin a puisé ces principes inflexibles et ce goût sévère, qui lui ont fait obtenir le grand prix de Rome d'une manière si honorable et si prématurée; c'est à cette forte éducation artistique non moins qu'à sa belle organisa-

tion qu'il doit d'avoir atteint la plus complète maturité du talent, à un âge où la plupart des artistes commencent à peine à savoir tenir un pinceau.

Le talent de M. Hippolyte Flandrin est complet; ce que ce peintre est aujourd'hui, il le sera dans dix ans, dans vingt, il le sera durant toute sa carrière d'artiste; on ne voit pas dans ses ouvrages un homme qui cherche, mais bien un homme qui a trouvé la route qu'il désirait; désormais il ne songe plus qu'à la suivre. La main qui a fait le Dante, qui a reproduit le jeune Berger romain, est bien la même main qui vient de créer cette belle figure d'Euripide qu'on voit à l'exposition. — Pourquoi M. Hippolyte Flandrin chercherait-il une autre voie, n'est-il pas dans la bonne, dans celle du vrai et du beau?

Le talent de M. Hippolyte Flandrin est tout empreint des principes et du goût sévère de son maître; cependant M. Flandrin n'est pas la copie servile de M. Ingres. — Le peintre d'Euripide et du Dante, comme l'auteur du Saint-Symphorien et de l'Apothéose d'Homère, imite, ou plutôt copie strictement la nature; le vrai est le point d'intersection où se rencontrent l'élève et le maître; au-delà, chacun d'eux conserve son individualité. — Au premier abord, vous trouverez peut-être que la couleur du premier est la couleur du second, que le dessin de l'un est absolument le dessin de l'autre, avec la

seule différence d'une plus ou moins grande habileté; mais un examen plus attentif vous démontrera des différences bien notables dans le coloris, et vous fera apercevoir une certaine sécheresse dans le dessin du maître, et parfois un peu de mollesse dans celui de l'élève.

Il y a long-temps qu'on n'a fait de la peinture qui satisfasse aussi complètement les hommes du goût le plus difficile, que celle de M. Flandrin. Vous y trouvez à la fois une composition sage, le choix d'une belle et élégante nature, une expression et des mouvements simples et tranquilles, des contours corrects, un modelé ferme et vrai; dans ses ouvrages, le jeu des ombres et de la lumière est entendu comme l'entend M. Ingres et comme l'ont entendu tous les grands maîtres. Tout charlatanisme en est sévèrement banni; la lumière ne tombe pas sur les figures en éclaboussant à droite, à gauche, en avant, en arrière, comme dans un feu d'artifice; rien ne papillote, rien ne fatigue les yeux, tout y est simple et vrai; c'est par masses que le jour se répand, c'est par masses que les ombres se produisent.

On reproche à M. Flandrin une couleur grise, peut-être par la seule raison qu'on adresse la même critique à M. Ingres; ce reproche n'a rien de fondé et tient à une observation superficielle. Le gris domine en effet dans le Dante de M. Flandrin, mais le Berger romain, mais l'Euripide, sont d'un ton

complètement différent. — La couleur dans les œuvres de M. Flandrin n'est pas une qualité dominante, mais elle est sage et estimable, bien qu'elle n'offre pas tous les éléments du talent de coloriste.

Telle est l'idée qu'on peut se former du talent de M. Flandrin, d'après un examen attentif des trois ouvrages qu'il a exposés; pour compléter cette revue critique de son exposition, il ne me reste plus qu'à parler de chacun d'eux en particulier.

C'est une bonne et remarquable étude que ce Berger romain devant lequel la foule s'arrête peu, mais que les véritables connaisseurs ne se lassent pas de regarder. Comme ce torse est bien modelé, comme ces bras sont fermes et charnus, comme ces contours sont corrects et fidèlement arrêtés, sans cependant tomber dans la sécheresse! Un peu de mollesse, peut-être, est à reprocher dans les membres inférieurs; mais comme les raccourcis y sont bien compris et bien rendus! N'eût-il exposé que cette seule figure, M. Hippolyte Flandrin serait encore au premier rang des peintres qui ont adressé leurs ouvrages à la Société des Amis des Arts.

Dans l'Euripide, on ne sait trop d'où vient la lumière et comment un corps aussi bien éclairé, peut ainsi être entouré de ténèbres; mais cette invraisemblance est une bien faible tache dans un aussi beau travail. Toutes les conditions de l'art, on les trouve dans cette admirable figure; la vérité s'y allie à la

beauté et à la noblesse des formes; la pose est simple et naturelle, la couleur vraie, le dessin correct et irréprochable. Je ne sache pas qu'on ait poussé plus loin la force et l'exactitude du modelé; ce bras qui tient le style, ce n'est pas de la toile, ce n'est pas de la couleur, c'est un membre vivant, c'est de la chair palpitante.

Quelques personnes ne voient qu'une bonne académie dans cette figure empreinte de tant de poésie, et qui vaut à elle seule tout un vaste tableau d'histoire ; c'est une erreur qui ne peut venir que d'un examen superficiel; car, enfin, cette belle et noble tête, regardez-la bien, elle travaille, elle crée, la pensée y fermente, et la lumière du génie en rayonne. Voyez comme cette main se contracte et se ferme sous l'influence de l'inspiration du poète ! Honneur à vous, M. Flandrin, car vous l'avez compris, ce poète, car vous avez rempli toutes les conditions de l'art, le vrai et le beau, car vous avez fait avec une œuvre de pensée, de la belle, bonne et solide peinture.

Le Dante visitant les Envieux frappés d'aveuglement, est l'œuvre capitale de M. Flandrin : toutes les qualités de son talent se trouvent dans cette composition qui faisait le principal ornement de la dernière exposition du Louvre. Le ton général a quelque chose de gris et de monotone, ce qu'on a reproché à l'auteur comme un défaut inhérent à sa

couleur ; cette critique n'est nullement fondée ;
M. Flandrin a été traducteur fidèle du poète et voilà
tout. Une couleur brillante eût été un contre-sens
dans un sujet dont l'ensemble devait avoir quelque
chose de mélancolique ; n'était-ce pas un devoir
pour le peintre de se conformer au récit du poète
qui raconte que l'air était épais, lourd, plombé, et
que les ombres des Envieux étaient couvertes d'un
cilice ayant la couleur de la pierre?

.................. Vidi ombre con manti
Al color della pietra non diversi.

Cette fidélité du peintre se retrouve d'ailleurs dans
toutes les parties de son ouvrage : suivez l'auteur de
la Divina Commedia, dans sa description du lieu où
se fait l'expiation du péché de l'Envie, et vous admirerez la conscience avec laquelle M. Flandrin en
a reproduit les moindres détails.

Il est un point cependant, un seul, où M. Flandrin ne s'est pas strictement conformé au récit du
poète ; mais à coup sûr personne ne s'avisera de lui
en faire un reproche. Le Dante raconte que les ombres des Envieux avaient les paupières cousues par
un fil de fer :

........ All' ombre dov'io parlava ora,
Luce del ciel di se largir non vuole :
Ch' a tutte un fil di ferro il ciglio fora,
E cuce, si com' a sparvier selvaggio
Si fa, però che queto non dimora.

Rien de semblable ne se voit dans l'œuvre du peintre, qui s'est borné à représenter les Envieux avec les paupières fermées, pour indiquer qu'ils étaient frappés d'aveuglement ; ou je me trompe fort, ou cette légère infidélité sera facilement pardonnée par les gens de goût [1].

Au reste, M. Flandrin a su conserver dans son ouvrage toute la poésie du sujet qu'il avait choisi; cette figure calme et tranquille, dont l'expression a tant de douceur et de noblesse, c'est bien le poète le plus pur, le plus suave et le plus harmonieux de l'antiquité; c'est bien l'auteur des églogues et de l'épisode de Didon; c'est bien le cigne de Mantoue, c'est bien Virgile ; — le profil, tracé avec tant de force, où l'on retrouve malgré l'expression de bonté et de commisération du poète qui console les Envieux, tout ce qu'il y avait d'anguleux et de fortement accentué dans les caractères du moyen-âge; c'est bien l'homme qui prit une si grande part à la guerre civile entre les Guelfes et les Gibelins; c'est bien le Dante, cette grande figure poétique du treizième siècle, c'est bien le poète qui nous a re-

[1] On a fait à l'égard des envieux du tableau de M. Flandrin, une critique dont on ne peut se refuser à reconnaître la justesse : Toutes ces ombres, a-t-on dit, sont dans l'attitude du sommeil; or, n'est-ce pas un contre-sens que de faire dormir les envieux ? Cette observation est sans réplique.

présenté Ugolin, rongeant la tête de son ennemi, et retournant avec fureur à son horrible pâture dès que les deux visiteurs cessent de lui adresser la parole :

. Ritornò al fiero pasto.

L'exécution matérielle du grand tableau de M. Flandrin, n'est pas moins remarquable que sa composition; après avoir admiré comme les têtes des Envieux sont variées et d'un beau caractère, arrêtez-vous à considérer le modelé des figures, l'exactitude et la correction du dessin [1], la sévérité du peintre à rendre les moindres nuances de la forme, la manière simple et vraie à la fois dont les draperies sont traitées, et vous ne pourrez vous refuser à proclamer M. Hippolyte Flandrin, l'un des premiers peintres de notre temps.

Cette justice, elle a été rendue à M. Flandrin ; mais on n'a pas assez fait remonter la louange à l'homme qui a couvé ce grand artiste; M. Flandrin est cependant le plus bel ouvrage de M. Ingres, qui a formé tant de bons élèves et à qui l'on ne doit que des chefs-d'œuvre.

M. Lehmann, comme M. Flandrin, est élève de M. Ingres. — C'est un tout jeune homme et cependant un peintre du premier ordre, comme l'auteur

[1] On peut reprocher cependant au bras gauche de Virgile de n'avoir pas assez de longueur.

de l'Euripide et du Dante. La tête de don Diego est un ouvrage du premier mérite, et qui, malgré quelques défauts, ne serait pas déplacée à côté des œuvres des grands maîtres de l'école italienne; c'était un des tableaux les plus remarqués à la dernière exposition du Louvre; jamais un véritable amateur ne passait devant cette figure si calme et d'un caractère si élevé, sans admirer ce dessin, si grand et si vrai, ce modelé si ferme et si accentué, où l'on sent les os saillir sous la chair, où la force et la vigueur ne sont pas moins empreintes que la vie. — On peut reprocher au peintre le choix du manteau noir qui fait détacher trop séchement les contours de la tête et des mains ; il y a aussi à la main qui tient une corde, un doigt que le jeu de la lumière rend difforme; mais ce ne sont là que de légères taches qui disparaissent devant les beautés de premier ordre de cette œuvre si remarquable.

CHAPITRE V.

M. ORSEL.

Le Bien et le Mal.

J'ai vu partout un dieu sans pouvoir le comprendre !
J'ai vu le bien, le mal, sans choix et sans dessein,
Tomber comme au hasard échappés de son sein.
.
.
Mais un jour que, plongé dans ma propre infortune,
J'avais lassé le ciel d'une plainte importune,
Une clarté d'en haut dans mon sein descendit,
Me tenta de bénir ce que j'avais maudit.

De Lamartine. *Méditation* 2^e. — L'Homme. — A lord Byron.

Dans un vieux manoir de la Bretagne, quelques-uns disent de la Normandie, vivaient en 1250 ou 1300, la date n'est pas bien certaine, deux sœurs élevées dans l'amour de la sagesse et la crainte de Dieu. Blanche, la plus jeune, timide fille aux yeux bleus, à la chevelure blonde, était un modèle de piété et de douceur. — Berthe, plus belle, plus vive, plus piquante, laissait déjà percer dans son œil noir le feu des plus vives passions, qui dormaient encore en elle grâce aux leçons et aux bons exemples de sa famille.

La vie de Blanche, pure à l'égal de sa pensée et de son cœur, s'écoula calme et tranquille, comme l'eau limpide de la fontaine qu'ombrageaient les vieux ormes de la grande cour du château. — Les événements de cette vie furent en effet bien simples et bien naturels : un jour, un chevalier, qu'avait séduit la grâce et la candeur de la jeune fille, osa lui avouer son amour; Blanche, toute troublée, n'en voulut pas entendre davantage; pour toute réponse, elle lui dit qu'elle obéirait aux ordres de ses parents. — A peu de temps de là, le chevalier fit au baron, père de la jeune fille, une demande formelle de mariage, et comme toutes les convenances se trouvaient dans une semblable union, elle fut bientôt conclue.

La suite de l'histoire de Blanche se devine facilement : c'est l'histoire de toute jeune fille sage et chrétiennement élevée; elle se résume en ce peu de mots : tendresse, maternité, paix et bonheur.

Le sort de Berthe n'eut rien de semblable à celui de sa sœur : malheureuse Berthe! sa vie ne fut qu'une tempête bien courte, mais bien violente, qui se termina par le naufrage de la pauvre fille.

Or, voici ce qui advint :

Tant que Berthe avait eu sa bonne et douce Blanche pour compagne, rien n'avait pu altérer la paix de son cœur et la tranquillité de sa vie; depuis que l'âge avait amené le développement complet de sa beauté et de son esprit, elle sentait, il est vrai, une

agitation qui ne lui était pas ordinaire, une inquiétude vague dont la cause lui était inconnue; mais elle oubliait bien vite ces funestes précurseurs d'une grande passion, en se livrant avec Blanche aux amusements de son âge, et surtout en allant souvent avec elle adresser une fervente prière à la Reine des anges, dans la vieille chapelle du château.

Blanche mariée, Blanche séparée de sa sœur, la pauvre Berthe devint rêveuse : dès le matin, elle quittait le château pour aller sous les grands chênes du parc s'abandonner au trouble de son imagination ; le soir, on la voyait de bonne heure suivre le sentier de la colline pour aller s'asseoir sur la pointe d'un rocher, d'où son œil fixe et immobile plongeait pendant des heures entières sur la surface de l'Océan, agitée et incertaine comme sa pensée.

Berthe avait bien encore recours à la prière pour calmer l'agitation de ses sens et de sa pensée; mais ce n'était plus avec cette ardente ferveur qu'elle apportait à l'autel de la Mère des affligés, quand elle venait s'y agenouiller avec sa sœur; le mal de son esprit avait fait tant de progrès, qu'elle trouvait plaisir à s'y abandonner sans réserve : ce n'était pas du fond du cœur qu'elle demandait à Marie du calme et de la paix; le trouble et le vague de son esprit avaient pour elle des voluptés qu'elle n'eût pas voulu perdre au prix d'un avenir de bonheur. Comme cette charmante Marguerite dont Goëthe nous a fait une si ra-

vissante peinture dans son Faust, elle portait jusque dans la prière l'agitation de son ame et les décevantes chimères de son imagination.

Voluptés de la pensée qui ne connaissez pas la satiété, qui vous nourrissez de vous-mêmes, et vous accroissez par la jouissance, combien vous êtes plus dangereuses que les voluptés du corps ! c'est vous qui perdites la pauvre fille dont je vais achever de conter la douloureuse et trop véritable histoire.

Un jour que Berthe était venue avec sa famille entendre la messe dans l'église la plus voisine du château, et que son esprit s'abandonnait comme d'ordinaire à ses rêveries, elle aperçut au milieu de plusieurs hommes d'armes qui étaient entrés dans le chœur pour assister au service divin, un jeune cavalier grand et bien fait, au maintien hardi, au regard fier, et dont l'œil noir et perçant restait continuellement fixé sur la jeune fille comme l'œil du faucon sur la proie qu'il va saisir.—Le cœur de Berthe était préparé à la séduction; elle fut irrésistible et complète; le regard de l'étranger fut pour elle une fascination qui décida en un instant du sort de toute sa vie.

Le jeune étranger, dont la vue avait éveillé dans le cœur de Berthe une de ces passions qui remplissent et dévorent toute une existence, était un de ces nobles aventuriers qui jouaient au moyen-âge le rôle de nos héros de grandes routes.—Habitué à une vie

de scandale et de débauche, il ne cherchait que l'occasion d'ajouter une victime de plus aux victimes déjà nombreuses de sa brutalité. Il n'eut pas de peine à se rendre maître de la charmante fille dont la vue avait excité ses désirs : tremblant de plaisir autant que de crainte, le pauvre oiseau vint bientôt de lui-même se livrer à la merci du serpent qui l'avait fasciné.

Hélas! l'illusion de Berthe dura peu; toutes les joies que son esprit avait rêvées, elle ne put les réaliser qu'un instant; après sa faute, tout le prestige de l'amour se dissipa, la pauvre fille vit à quel misérable elle s'était livrée; mais il était trop tard, le mal était irréparable, le reste de sa vie ne devait plus être qu'une bien courte et bien poignante douleur.

Abandonnée de son amant, qui se lassa bien vite d'une tendresse monotone, Berthe ne tarda pas à s'apercevoir que sa faute avait laissé des traces dont elle aurait bientôt à rougir devant sa famille. — Supporter les reproches de son père lui parut impossible; un matin, elle quitta la maison paternelle, où elle ne devait plus rentrer. Dire ce que la malheureuse Berthe versa de larmes en s'éloignant des lieux où son enfance s'était écoulée si heureuse; dire ce qu'elle eut à souffrir jusqu'au moment où le premier cri d'un fils vint apporter quelque adoucissement à ses peines, serait inutile. Qui ne comprend ce que

durent être les souffrances et les angoisses de l'infortunée !

Depuis quelques mois, Berthe vivait avec son cher enfant au milieu d'une pauvre famille de pêcheurs, qui l'avaient recueillie alors que, seule et mourante de faim et de désespoir, elle allait se précipiter d'une des hautes falaises qui bordaient la côte. Un jour, elle apprit par un jeune pâtre des environs, que le misérable, cause de son malheur, vivait joyeusement dans un château dont on voyait les tours dominer toute la contrée. L'espoir lui revint un instant; j'irai, dit-elle; il ne pourra me repousser quand il verra lui tendre les bras et lui sourire, cet ange qui est son fils.

Pauvre Berthe, pauvre jeune fille ignorante, elle ne savait pas, la malheureuse, que les hommes de l'espèce de son amant n'ont qu'un cœur de pierre et point d'entrailles !

Pleine de résolution et de courage, Berthe prend son fils dans ses bras, marche durant toute la journée, et va frapper le soir aux portes du château qui renfermait ses dernières espérances.

Ses dernières espérances n'étaient qu'une dernière déception. — L'infâme qui l'avait perdue ne répondit à ses pleurs que par d'insultantes railleries, et pour comble d'outrages, il la fit chasser par ses valets.

Qui n'eût douté de Dieu et de la justice divine dans la position où se trouvait la malheureuse Berthe;

sa première pensée fut de regagner la côte et d'ensevelir au fond de la mer sa vie et son infortune. — L'œil égaré, l'esprit en désordre, elle courait comme une insensée exécuter son funeste dessein; tout-à-coup elle heurte du pied un bloc, qui se trouvait sur son passage, c'était la base d'une croix rustique placée au détour d'un chemin. Pour la première fois depuis sa faute, Berthe sentit une pensée religieuse et une consolation entrer dans son cœur; à l'aspect de ce Dieu qui a souffert et qui est mort pour racheter les crimes des hommes, elle se trouva plus de force et de courage pour supporter sa douleur; une espérance de pardon vint rendre un peu de calme à son esprit, il lui sembla que son père ne pourrait être insensible à son repentir, puisque Dieu, qui est le père des hommes, ne refuse jamais d'accueillir celui du coupable. Ce fut aussi avec une sorte de joie qu'elle se rappela ces paroles de l'Évangile, paroles qui se rapportaient si bien à sa situation : Que celui d'entre vous qui se sent exempt de péché lui jette la première pierre !

Plus calme et plus tranquille, Berthe se hâte de retourner au toit paternel. Comme son cœur battait en approchant du château où elle avait vécu si heureuse avec sa sœur!!... — Vaine et dernière espérance qui ne devait pas se réaliser ! — Ni les prières, ni les supplications d'une mère qui voulait pardonner, ni les larmes, ni la douleur, ni le repentir de sa fille, ne

purent vaincre le ressentiment et la colère du vieux baron : Berthe et son pauvre enfant furent repoussés avec dureté. — Hélas ! c'était plus de douleurs que n'en pouvait supporter l'infortunée. — Le lendemain, Berthe avait disparu, et tout le monde ignorait dans le pays ce que la malheureuse était devenue.

A quelque temps de là, par une belle matinée de printemps, le cor retentissait dans la grande forêt que des piqueurs et de brillants cavaliers exploraient dans tous les sens; une meute nombreuse et bruyante mêlait ses cris aux fanfares et aux joyeuses acclamations des chasseurs; tout-à-coup les chiens s'arrêtent et se mettent à pousser des hurlements; le cerf! le cerf! s'écrie le cavalier qui dirigeait les chasseurs, et il se lance dans un massif qu'il supposait servir de retraite au malheureux animal; mais au lieu du cerf qu'il espérait découvrir, il n'aperçoit que le cadavre d'un enfant traversé par un poignard, et le corps d'une jeune femme suspendu à un arbre. — Au diable soit la folle qui est venue se pendre ici, s'écrie avec colère le chasseur désappointé; qu'on remette les chiens sur la piste! — Ce chasseur, ce cavalier, c'était le séducteur de la pauvre Berthe !

L'histoire bien triste que je viens de conter, elle est renfermée tout entière dans le beau tableau que M. Orsel a désigné par ce titre : *Le Bien et le Mal;* avec cette différence cependant que j'ai été chroniqueur, et M. Orsel poète.

Le tableau de M. Orsel est en effet un poème complet, poème en dix chants, où le merveilleux, comme dans les grandes épopées, est constamment allié au vrai, au naturel, à la réalité.

Au premier chant, le ciel et l'enfer, comme dans le libretto de *Robert-le-Diable*, sont en lutte ouverte; un ange et un démon se disputent la possession de la terre; mais l'œil de la Providence est ouvert; celui qui est à la fois *alpha* et *omega*, le commencement et la fin de toutes choses, veille sur son œuvre, sur sa création, pour dispenser aux hommes, suivant leurs actions, les peines ou les récompenses qu'ils auront méritées; c'est aussi dans ce premier chant qu'on voit les deux jeunes filles dont l'histoire fait le sujet du poème. Toutes deux ont reçu de leurs parents le livre de la sagesse; mais l'une qu'un ange vient protéger, le lit avec recueillement; l'autre qui se livre à l'inspiration du démon, le foule aux pieds. Les quatre chants qui suivent sont consacrés au *bien*, c'est-à-dire à retracer les différentes phases d'existence de la jeune fille qui a écouté les conseils de la sagesse; dans le sixième, le septième, le huitième et le neuvième chants, le poète nous montre la pauvre fille qui a cédé à la tentation du démon, fuyant avec son séducteur, repoussée par lui quand elle vient l'implorer avec son enfant, repoussée ensuite par sa famille, et finissant par le suicide après avoir donné la mort au fruit de son inconduite. Le dixième chant nous offre enfin, la conclu-

sion et la moralité du poème : Jésus-Christ est sur le trône de son père, à sa droite un séraphin présente la palme destinée à récompenser la vertu; l'ange de la justice est à sa gauche, d'une main il tient la balance où se pèsent les actions des hommes, et de l'autre l'épée qui doit servir à la punition des méchants. Devant le divin Rédempteur, comparaissent les deux jeunes filles, l'une qu'accompagne son ange gardien va prendre place parmi les élus, l'autre que le démon n'a pas cessé de poursuivre depuis qu'elle a foulé aux pieds le livre de la sagesse, est livrée à son tentateur qui la plonge dans les abîmes de l'enfer.

Toute cette histoire si compliquée, toute cette poésie, tous ces détails si nombreux, le peintre-poète les a fait entrer dans une toile de huit pieds; et ne croyez pas qu'il en résulte du désordre et de la confusion; rien de mieux conçu que son plan, rien de mieux et de plus sagement disposé que les nombreux tableaux qu'il y a introduits, rien de plus sage, de mieux ordonné et de plus complet que son œuvre tout entière. Tout dans cette admirable composition, depuis la disposition et la pose des figures jusqu'aux moindres ornements, annonce dans son auteur le goût le plus parfait et l'imagination la plus heureuse; pas un détail qui ne soit utile, pas un qui ne soit à sa place, pas un qui ne concoure à l'harmonie et à la perfection de l'ensemble.

A la première vue du bel ouvrage de M. Orsel, c'est à peine si on se doute de la multiplicité de détails qu'il

contient; sous ce rapport il peut être comparé à la musique de *Robert-le-Diable*, dans laquelle on s'étonne de trouver à chaque audition nouvelle, des chants et des beautés d'harmonie qui avaient échappé d'abord; tous les ornements, tous les détails du tableau de notre compatriote formulent cependant des pensées ingénieuses, pleines de grâce, de force ou de profondeur. — Ici c'est un amour jouant avec une colombe et qui étouffe le pauvre oiseau dans son jeu cruel; cet ornement placé au dessous d'un saule pleureur et d'un nœud d'épines, accompagne très-heureusement le tableau où l'on voit la jeune fille repoussée avec son enfant du château de son séducteur. — Là c'est un jeune enfant qui dort d'un sommeil tranquille et qui sert d'ornement et d'emblême au tableau du bonheur de la maternité; en face un autre enfant est couché aussi sur le gazon; mais il est couvert d'un linceul, et ses traits décomposés présentent tous les signes de la mort, c'est ici l'ornement du tableau qui représente le désespoir et le suicide de la jeune fille séduite.

Dans son tableau, comme on voit, M. Orsel se montre tout à la fois, penseur, moraliste, savant, homme de goût et homme d'imagination. Bien différent de la généralité des artistes, qui ne considèrent que l'exécution matérielle, qui ne voient dans l'art qu'une affaire de métier, M. Orsel le regarde comme un moyen de civilisation, comme une sorte de sacerdoce; l'art, aux yeux de M. Orsel, a quelque chose de saint et de sa-

cré; il rougirait d'en faire un usage profane; c'est avec une foi vive et sincère qu'il en professe les principes, c'est avec un respect religieux qu'il le pratique et le cultive; aussi en a-t-il fait le but unique et la seule occupation de toute sa vie.

De ce que M. Orsel cultive avec une prédilection particulière la partie morale et intellectuelle de l'art, il ne faut pas conclure qu'il a négligé l'exécution matérielle; personne plus que cet artiste, n'apporte de ténacité et de persévérance dans ses études; personne ne doit plus que lui au travail. Maître de son temps et possesseur d'une fortune qui lui assure l'indépendance, il fait servir l'un et l'autre à perfectionner son talent; arriver à la pureté et à la correction du dessin, tel est le but constant des efforts de M. Orsel, aussi passe-t-il avec juste raison pour l'un des meilleurs dessinateurs de l'époque.

Quand on apporte autant de conscience dans ses travaux que M. Orsel en met dans les siens, on ne produit pas un grand nombre d'ouvrages, mais aussi on ne fait rien de médiocre; cinq ou six tableaux ont occupé la vie de cet artiste jusqu'à ce jour, et tous sont des productions remarquables; le plus faible, la *Mort d'Abel,* qu'on voit au Musée de la ville, et qui fut, si je ne me trompe, le début de M. Orsel, annonce déjà un dessinateur consommé, qui a su échapper, comme M. Ingres, à l'influence de l'école dominante, et qui cherche le beau, non dans l'antique, qui est l'ouvrage de l'homme, mais dans la nature qui est l'œuvre de Dieu.

Dans son tableau allégorique de la Charité, le peintre dessinateur a fait un pas de plus dans l'étude du vrai ; il est aussi devenu coloriste. *Le Moïse sauvé des eaux* que l'on voit au Musée de cette ville, offre encore un progrès et un progrès notable de l'artiste. A côté de quelques figures qui manquent, il faut le dire, de vie et d'animation, on y voit plusieurs études de femmes de la plus grande beauté et que les grands peintres de l'école italienne n'auraient pas reniées pour leur ouvrage. Aujourd'hui M. Orsel donne tout son temps, toute son intelligence et tous ses soins à deux productions qui seront capitales dans sa vie d'artiste, et qui placeront sa réputation à côté de celles des maîtres de l'art; l'une de ces productions est un tableau allégorique destiné à l'église de Fourvières : je n'ai pas eu l'avantage de voir cet ouvrage dont les connaisseurs s'accordent à faire le plus grand éloge; quant à l'autre production, plus capitale encore, à la coupole de Notre-Dame de Lorette, dans laquelle M. Orsel a mis en tableaux toute les litanies de la Vierge, le peintre a bien voulu m'admettre à voir ses esquisses et ses cartons, et je puis affirmer que ce sera, sous le rapport de la composition comme sous celui de l'exécution matérielle, une des œuvres les plus fortes et les plus complètes de l'époque.

Le *Bien et le Mal*, tableau qui doit seul m'occuper en ce moment, a été exécuté après le Moïse sauvé des eaux, et fit partie de l'exposition du Louvre en 1833, où il fixa vivement l'attention des amateurs. On repro-

che à ce bel ouvrage de n'être qu'une pastiche ; et il faut dire qu'il rappelle peut-être un peu trop la première manière de Raphaël et celle des meilleurs maîtres qui l'ont précédé. Mais n'est-ce pas déjà un mérite immense que de se soutenir à côté du prince de la peinture ? L'œuvre de M. Orsel en est d'ailleurs une inspiration et non pas une imitation simple; tout ce qu'on y trouve de bien, lui appartient en propre et ne pourrait lui être contesté sans injustice. La composition qui est irréprochable dans toutes ses parties n'est-elle pas à lui ? et si quelques figures rappellent des poses et des expressions bien connues, ce sont les plus faibles parties de l'ouvrage; tout ce qu'il contient de plus remarquable, comme par exemple, l'admirable jeune fille qui foule aux pieds le livre de la sagesse, est bien l'œuvre du peintre lyonnais.

On reproche encore à M. Orsel, d'avoir, dans ses figures allégoriques, rendu le Mal plus séduisant que le Bien! Eh! mon Dieu, n'est-ce pas ainsi qu'ils se présentent tous deux dans la société; le peintre n'a donc été qu'un observateur fidèle, en donnant plus de beauté et de séduction à la jeune fille qui se livre aux inspirations de l'esprit des ténèbres ; il est même entré plus avant dans la vérité de l'observation, en imprimant à celle qui représente le bien, tous les signes d'une constitution peu favorable au développement des passions, tandis qu'il a donné à l'autre tous les caractères d'un tempérament de feu. Aurait-il donc en

cela manqué son but qui était de montrer les avantages de la sagesse et les dangers de l'inconduite? non sans doute, car l'homme avec ses penchants divers conserve son libre arbitre, et quand il a plus de vigueur pour s'abandonner aux passions, il a aussi dans sa nature plus de force pour leur résister. A l'aspect de cette jeune fille qui écoute avec tant d'avidité les funestes conseils du démon, le poète profane dirait : *Tota ruit Venus* :

C'est Vénus tout entière à sa proie attachée;

le philosophe sceptique s'écrierait : *Fatalité! fatalité!* Le chrétien, au contraire, dit: *Tentation*, car il sait qu'avec le secours de la religion, on peut vaincre les penchants les plus mauvais et ne jamais s'écarter de la voie du bien.

Si de la composition on passe à l'exécution matérielle du tableau de M. Orsel, on trouve que la couleur a de l'harmonie, mais manque essentiellement de vigueur; on découvre ensuite que le dessin en est la partie brillante, mais qu'il est généralement plus remarquable par la correction et la pureté des contours que par la force et la puissance du modelé.

Ce qui me paraît surtout remarquable dans cet ouvrage sous le rapport de l'exécution, c'est la figure allégorique du Mal, et la belle draperie qui se déploie sur son corps avec tant de souplesse et d'une manière si vraie et si naturelle; c'est la belle et calme figure du Christ, qui se trouve à la partie supérieure du tableau;

c'est la figure du tentateur, qui rappelle les hardis mouvements des figures de Michel-Ange dans son Jugement dernier; c'est le mouvement si souple et si vrai du cavalier qui fuit avec la jeune fille; c'est enfin la correction du dessin apportée par le peintre dans les détails les plus minutieux des petites compositions qui entourent le sujet principal. Mais, d'un autre côté, il y a des parties dans l'œuvre de M. Orsel qui ne sont pas irréprochables; les deux jeunes filles placées aux pieds du Christ, ainsi que l'ange qui accompagne celle de droite, pourraient être d'une forme plus heureuse; l'ange du principal tableau, s'il a des jambes bien modelées et d'une belle étude, n'offre pas cette perfection dans les bras et manque un peu d'animation. Les nombreux admirateurs du tableau de M. Orsel, sont surtout fâchés de voir dans un ouvrage aussi parfait, une figure aussi disgracieuse que celle de la pauvre fille suspendue à un arbre.

Somme toute, le tableau de M. Orsel est l'œuvre d'un talent aussi fort que consciencieux; c'est une bonne production que les amateurs lyonnais seraient heureux de voir figurer dans le Musée de la ville; nous pouvons au reste leur annoncer que d'ici à un ou deux ans, ils pourront satisfaire plus complètement leur admiration pour cette composition si belle et si poétique, car elle a trouvé dans M. Vibert un graveur bien digne d'être l'interprète d'un dessinateur aussi pur et aussi correct que M. Orsel.

CHAPITRE VI.

M. BONNEFOND.
Vœu à la Madone. — Têtes de Moines. — Une Glaneuse. Un Berger endormi.

M. VIBERT.
Portrait de Jacquard.

M. CORNU.
Deux Portraits. — Sujet tiré du poème des Amours des Anges de Thomas Moore.

MM. DAUPHIN, AUGUSTE FLANDRIN, CHAVANNE.
Trois Portraits.

>Ubi plura nitent in carmine non ego paucis
> Offendar maculis.
> HORAT. *Art. Poet.*

Dans le grand salon du Louvre, près de la porte d'entrée, à peu près à la place d'honneur qu'a occupée depuis le beau portrait de M. Bertin aîné, par M. Ingres, il y avait à l'exposition de 1816 (peut-être de 1817), un tableau de moyenne dimension, représentant un petit Savoyard assis dans le coin d'un grenier, à peu près dans l'attitude du jeune Mendiant de Murillo, cela soit dit sans comparaison; ce tableau où le noir dominait, où la lumière avait été distribuée avec une grande parcimonie, qui était

poli et luisant comme le vernis d'une porcelaine, eut beaucoup de succès et commença la réputation des élèves de M. Revoil; c'était le début, le premier œuvre de M. Bonnefond, du directeur actuel de notre école de peinture.

Depuis ce temps, il faut en convenir, nous avons fait des progrès : qui sait où l'on placerait aujourd'hui le Savoyard de M. Bonnefond, qui occupait il y a vingt ans une place d'honneur au salon du Louvre.— Mais revenons à notre sujet.

Au Savoyard de M. Bonnefond succéda un *Marchand de volailles bressan*, à celui-ci un *Mendiant avec sa Fille*, et, si je me rappelle bien, un *Forgeron*, dont la reproduction en petit fut achetée par l'ancienne Société des Amis des Arts. Tous ces ouvrages, de même que la *Chambre à louer*, tableau qui plus que tout autre a le privilége d'ameuter les curieux au Musée de la ville, offraient au plus haut degré les qualités de l'école lyonnaise et les défauts qu'on lui a justement reprochés. Tous les détails y étaient terminés avec une patience minutieuse; mais l'excès du fini rendait la couleur terne et la touche lourde, au point que les draperies, par exemple, avaient l'apparence de plaques de métal recouvertes par une couche de vernis. Le coloris de M. Bonnefond était particulièrement défectueux : aucun des élèves de M. Revoil ne faisait, autant que l'auteur du *Forgeron*, abus du noir et de la terre d'ombre.

A la chute de l'école de David, l'étoile de l'école lyonnaise s'éclipsa avec celle de la peinture impériale : la réaction fut particulièrement vive et violente contre les élèves de M. Revoil ; il faut dire aussi qu'elle fut injuste un peu par le fond et beaucoup par la forme, qui fut brutale et vraiment injurieuse.

M. Bonnefond devait avoir et eut sa bonne part des ruades de la critique contre l'école lyonnaise ; mais en homme supérieur, en homme qui sentait qu'il y avait en lui de la sève et de l'avenir, il ne se laissa pas décourager par la violence des attaques qu'il eut à soutenir ; bien au contraire, il prit de la critique ce qu'elle avait de vrai et de fondé, et résolut courageusement d'en faire son profit et d'en tirer avantage.

C'est à Rome que M. Bonnefond alla demander des inspirations nouvelles, et qu'il ne tarda pas à dépouiller complètement le vieil homme ; je ne dirai pas qu'il trempa son pinceau dans le soleil, car cette expression a été si souvent employée, qu'elle est devenue un véritable lieu commun ; je rappellerai simplement qu'il fit d'immenses progrès dans le dessin, et qu'il changea complètement son système de couleur.

A l'exposition de 1828, M. Bonnefond obtint un très-grand succès avec sa *Pèlerine*, charmant tableau qu'on voit aujourd'hui dans les appartements du roi, à Neuilly ; mais le Bonnefond de 1828 n'était plus l'élève de M. Revoil, c'était un peintre tout nouveau, un peintre qui devait plus tard lutter sans désavan-

tage avec l'artiste le plus éminent de l'époque, avec Léopold Robert. On sait en effet qu'en 1831, le beau tableau de M. Bonnefond qu'on voit au Musée de la ville, et qui représente un *Patriarche grec distribuant l'aqua santa*, fut placé au Louvre, à côté des *Moissonneurs*, et ne souffrit nullement de ce voisinage si redoutable.

Depuis 1831, M. Bonnefond n'a exposé que son *Portrait de Jacquard*, qui a dignement soutenu la belle réputation de son auteur; tous les admirateurs de son talent, et ils sont aussi nombreux qu'il y a de véritables amateurs de l'art, commençaient à craindre que l'atmosphère brumeuse de notre ville n'eût exercé une influence fâcheuse sur l'activité artistique et l'ardeur de production de l'auteur du *Patriarche grec* et de la *Pèlerine*. M. Bonnefond a fait cesser toutes ces craintes en enrichissant l'exposition de la Société des Amis des Arts d'un assez grand nombre de productions, parmi lesquelles figure un ouvrage de premier ordre, qui ne peut qu'augmenter encore la réputation que s'est acquise par ses derniers travaux le directeur de notre école de peinture.

Le sujet traité par M. Bonnefond dans son tableau du *Vœu à la Madone* est bien simple et bien naturel: une mère désolée apporte sa fille mourante à l'autel de la Vierge, et demande à la Consolatrice des affligés le rétablissement de l'enfant qu'elle craint de perdre. — La pensée de cette composition, du reste, n'est

pas neuve : le même sujet a été traité par plusieurs peintres, et entre autres par un artiste d'un véritable talent, par Schnetz; mais on peut dire que M. Bonnefond se l'est approprié par la manière supérieure avec laquelle il l'a exploité.

Ce qui est surtout remarquable dans la composition de M. Bonnefond, c'est la pose aussi simple que naturelle et l'expression de souffrance et d'abattement de la jeune malade. La vérité dans l'art ne peut aller plus loin. Voyez cette pauvre fille, comme elle a souffert long-temps, comme la maladie a miné peu à peu dans son jeune corps les principales sources de la vie. — Dans cette figure admirable d'expression et de vérité, l'observation de la nature est complète; remarquez comme ces bras sont amaigris, et comme en même temps les sucs morbides, produits par l'affaiblissement de l'organisme, ont gonflé les jambes de la malade et bouffi les traits du visage. Voilà qui est naturel, voilà qui est vrai; et cependant le peintre est arrivé à ce degré d'imitation, sans produire un objet qui repousse la vue et cause le dégoût; bien loin de là, sa jeune malade, malgré l'altération de ses organes, conserve un certain caractère de beauté, et son aspect n'excite dans le spectateur que le sentiment de l'intérêt et de la compassion. Il y avait là une immense difficulté à vaincre, et M. Bonnefond l'a surmontée avec un bonheur complet; oui, elle est malade et depuis long-temps, cette

jeune fille; oui, elle est mourante; et cependant elle plaît, elle charme, elle attire à elle, car elle est encore belle et touchante dans sa désorganisation. Honneur à M. Bonnefond, car malgré ses succès passés, il n'a rien fait de plus complètement vrai et de plus simplement beau que cette admirable figure.

Je ne ferai pas le même éloge de la pose et de l'expression de la mère, qui me paraissent exagérées; combien elle eût été plus touchante avec plus de simplicité et de naïveté dans sa douleur; en voulant outrer son effet, le peintre l'a manqué, au moins pour les connaisseurs; car pour la foule, elle aime ce qui est outré, et prend d'ordinaire l'exagération du mélodrame pour l'expression, comme dans un portrait, elle donne le nom de ressemblance à la caricature. — Napoléon disait un jour à Talma, en parlant de l'exagération du théâtre : Venez demain aux Tuileries, vous y verrez les ambassadeurs des grandes puissances traiter, avec l'empereur, des intérêts de l'Europe et du monde entier, et cependant ni les uns ni les autres ne feront plus de gestes que nous n'en faisons en ce moment, et n'élèveront la voix plus haut qu'on ne le fait d'ordinaire dans la conversation. On peut dire de même à M. Bonnefond : Entrez dans nos églises, allez à Fourvières ou dans la chapelle de Notre-Dame de la Garde, vous y verrez plus d'une mère qui priera avec ferveur pour les jours de son enfant, et cela dans l'attitude la plus tranquille et la plus simple, sans que le

sang jaillisse de ses yeux, sans élever les bras, sans tendre le cou et sans renverser la tête.

Dans la sœur de la malade, qui se trouve derrière la mère et qui détourne la tête, distraite qu'elle est probablement par quelque bruit qui vient de se faire entendre, il y a la pensée d'un homme d'esprit, et toute la finesse d'observation de l'auteur du *Sentimental Journey*. Vraiment, on peut le dire à l'honneur de M. Bonnefond, Sterne n'eût pas mieux trouvé.

Dans ce tableau du *Vœu à la Madone*, M. Bonnefond a prouvé qu'il était toujours le peintre coloriste à qui nous devons la *Pélerine* et le *Patriarche grec*, mais il s'est montré de plus dessinateur pur et correct; il y a, en effet, dans cette dernière production de M. Bonnefond, progrès et progrès très-remarquable sous le rapport de la forme. Je ne sache pas que cet artiste ait jamais fait une figure d'un dessin aussi serré que celui de sa *Jeune Malade*.

Quand je dis que M. Bonnefond est coloriste comme à son retour d'Italie, je n'ignore pas que l'effet général de son tableau a été l'objet de nombreuses critiques, et qu'on lui a reproché la teinte uniforme de cet ouvrage, sans lui tenir compte des beautés de premier ordre qui en font une production capitale. Mais que prouve une critique superficielle qui s'arrête à l'écorce et n'entre pas dans le fond des choses?

L'effet général de la lumière n'est qu'un accident dans le tableau de M. Bonnefond. Supprimez par la

pensée cette lumière jaune, répandue sur toutes les parties de cet ouvrage, et il n'en restera pas moins une belle composition, des figures généralement bien dessinées, des draperies étudiées avec soin, et un coloris dont les teintes variées s'harmonisent parfaitement entre elles. Le peintre, il est vrai, a adopté pour ses tons une gamme un peu élevée; mais la graduation entre eux est soigneusement observée, et l'harmonie de l'ensemble est parfaite.

M. Bonnefond, du reste, n'est pas le seul coloriste qui ait monté chaque ton local à son plus haut degré de vigueur, tout en restant harmonieux dans l'ensemble. Rubens, dans son beau tableau de l'*Adoration des Mages*, qu'on voit au Musée de Lyon, offre un exemple remarquable d'exagération de la couleur locale combinée avec une harmonie parfaite de tous les tons. L'une des têtes du fond de son tableau a des cheveux de vermillon pur. — Assurément on n'en trouverait pas de semblables dans la nature. — Ce ton si vif et si tranchant n'a cependant rien qui choque et fatigue l'œil; et cela tient à ce que les autres tons ont été élevés de manière à former avec lui une graduation simple, une gamme très-haute, mais dont tous les degrés sont entre eux dans un rapport tout-à-fait naturel et régulier.

Dans le *Vœu à la Madone* de M. Bonnefond, on ne voit pas, comme dans l'*Adoration* de Rubens, des tons isolément criards et qui forment dans leur en-

semble une couleur brillante et harmonieuse; mais une teinte chaude, générale, qui se combine avec chaque ton local, pour donner à l'ensemble un coloris uniforme, harmonieux par conséquent, mais d'un aspect nécessairement un peu monotone.

Le coloris général dans le tableau de M. Bonnefond est donc harmonieux et bien entendu; mais est-il vrai ce coloris, est-il d'un effet agréable? c'est là une autre question. — Pour vrai, je suis très-disposé à le croire tel; qui n'a vu quelquefois les rayons du soleil couchant colorer tous les objets d'une teinte chaude et uniforme et si de semblables effets peuvent s'observer dans notre climat tempéré, ne doivent-ils pas être bien plus prononcés sous le ciel éclatant de l'Italie? Mais en admettant que l'effet adopté par le peintre soit conforme à l'observation de la nature dans de certaines données, on ne peut s'empêcher de regretter qu'il n'ait pas pris un parti plus simple. — Ce qu'il y a d'extraordinaire dans l'effet de lumière adopté par le peintre, absorbe en effet toute l'attention du spectateur, empêche qu'il soit impressionné par l'intérêt de la composition, et qu'il observe tout le mérite de l'exécution qui est très-remarquable dans cet ouvrage.

Le *Vœu à la Madone* est en somme une production qui ne peut qu'augmenter la réputation déjà si belle de son auteur; cet ouvrage remarquable figurerait très-bien dans le Musée lyonnais que l'administration doit bientôt ouvrir au Palais St-Pierre.

C'est un charmant et bien agréable tableau que la *Glaneuse* de M. Bonnefond : le dessin de cette jolie figure n'est pas, il est vrai, tout-à-fait irréprochable ; on désirerait plus de solidité et moins de transparence dans les chairs, mais combien le ton général a de chaleur et de vérité ! comme le soleil, et un véritable soleil d'Italie, inonde toutes les parties du paysage ! Heureux le sociétaire qui aura pour son lot cette petite perle de l'exposition !

Le *Berger endormi* est une production moins heureuse, les os manquent sous les chairs sans consistance du jeune homme, et le paysage, quoique fait avec soin, a trop de crudité : il y a cependant dans ce tableau une figure de femme d'une exécution agréable.

Les Têtes de Moines de M. Bonnefond ont obtenu un succès populaire, et cela devait être, car elles sont vraiment d'un effet prodigieux. La première, qui a été acquise par la Société des Amis des Arts, est sans contredit la plus remarquable de toutes ; il manque cependant un peu de crâne à cette tête si pleine d'ailleurs de vie et de vérité. — On pourrait désirer dans ces études faites avec une conscience si minutieuse, que le dessin fût un peu moins mesquin ; mais on ne peut s'empêcher d'y reconnaître une puissance qui étonne et qui produit une illusion presque complète.

Je ne quitterai pas M. Bonnefond sans parler de M. Vibert, qui a exposé un dessin très-remarquable, fait d'après le portrait de Jacquard, placé dans le Musée

de la ville. M. Vibert n'est pas seulement un excellent graveur, c'est encore un dessinateur pur et correct, qui apporte la conscience la plus scrupuleuse à reproduire toutes les parties de son modèle avec une naïve simplicité. Son dessin du portrait de Jacquard ne laisse rien à désirer, et promet aux admirateurs du célèbre mécanicien, une excellente reproduction par la gravure, de l'œuvre de M. Bonnefond.

M. Cornu a été élève du directeur actuel de notre école de peinture; c'est un élève qui fait honneur à son maître. Son petit tableau, dont le sujet est tiré du poème des Amours des Anges, par Thomas Moore, n'est pas sans mérite, bien que l'auteur n'ait pas compté sur cette production de peu d'importance pour augmenter sa réputation. Il y a dans ce tableau une étude de femme faite avec soin, étude qui est dessinée et peinte avec talent ; la figure de l'ange est moins heureuse; bien que ses ailes soient déployées, cet ange ne vole pas, il tombe.

M. Cornu a exposé avec son petit tableau un *Portrait de M. de Prony*, qui laisse beaucoup à désirer sous le rapport du dessin; mais il n'en est pas de même de son propre portrait, que tous les amateurs admiraient avant qu'on l'eût fait disparaître de l'exposition, pour le remplacer par une *Tête de Femme* de M. Court, d'un aspect séduisant, mais d'une exécution peu louable. Le portrait de M. Cornu était en effet une œuvre du premier mérite.

Et puisque je parle du beau portrait de M. Cornu, si remarquable par la vérité, la simplicité de la pose, la pureté du dessin et la suavité de la couleur, je ne puis tarder davantage à mentionner avec éloge l'excellent *Portrait de Femme* de M. Dauphin. C'est là en effet, une œuvre qui fait le plus grand honneur à cet artiste; pose, expression, dessin, modelé, couleur, draperies, tout est vrai, tout est parfait dans ce portrait qui vaut à lui seul un grand et bon tableau. En voyant cet ouvrage si remarquable par l'exécution, si plein de vie et de vérité, on est heureux de pouvoir dire que Lyon compte un excellent artiste de plus.

Un autre portrait remarquable à mentionner, c'est celui de M. Guerre par M. Auguste Flandrin; on peut regretter que la couleur de cette bonne étude soit faible, mais sous le rapport du dessin et du modelé, c'est une œuvre forte; qui annonce d'immenses progrès dans le talent de M. Auguste Flandrin, artiste plein d'avenir et qui promet de marcher dignement sur les traces de son frère.

M. Étienne Chavanne, qu'il ne faut pas confondre avec l'auteur de Louis XI à Lyon, a exposé aussi un portrait qui attire l'attention des connaisseurs. — M. Chavanne promet à l'école lyonnaise un excellent coloriste.

CHAPITRE VII.

M. BLANCHARD.

Adoration du Sacré-Cœur de Jésus.

M. PERLET.

Sainte Filomène. — Gallus. — Portrait de M. E. D. Les Maistres Chanteurs.

> Nous naissons tous originaux : comment donc arrive-t-il que nous mourions tous copies.
>
> ED. YOUNG, *Lettre à Richardson sur la Composition originale.*

> Q'invente-t-on aujourd'hui? ce qu'on faisait il y a quatre siècles. On s'évertue à chercher l'originalité et on la trouve dans la copie du Giotto, d'Albert-Durer, de Primatice. L'art était complet, ce semble, après Titien ; on le recommence pour être primitif ; on veut à toute force être naïf et l'on est niais. On se perd dans toutes sortes d'imitations.
>
> A. JAL, *Les Causeries du Louvre* (salon de 1833).

Quelqu'un pourrait-il me dire ce qu'est devenu M. Blanchard, qui exposa, il y a trois ans, une étude de femme assez médiocrement dessinée, mais dont le coloris avait de la fraîcheur, du moëlleux, et rappelait assez la couleur vraie et suave de Sigalon ? J'ai cherché vainement à l'exposition une œuvre nouvelle

de ce peintre lyonnais qui promettait à notre école un bon coloriste. Depuis quelques jours, il est vrai, on a exposé sous le nom de Blanchard une grande toile, remarquable à plusieurs égards, mais qui ne peut être d'un peintre de l'époque; car, malgré la restauration qu'on lui a sans doute fait subir, et qui lui a donné une certaine apparence de fraîcheur et de nouveauté, on reconnaît par le style qu'elle remonte aux temps qui ont précédé la renaissance de l'art; je ne serais pas étonné si quelqu'un venait m'apprendre que cette *Adoration du Sacré-Cœur de Jésus* est d'un Français contemporain des maîtres florentins, que depuis deux ou trois ans il est devenu à la mode d'admirer et d'étudier; et je me fonde, sur ce qu'avec la sécheresse des lignes, l'élongation des formes, la grâce et la naïveté qu'on trouve dans quelques parties, on découvre dans d'autres une coquetterie de pose et d'expression qui est surtout propre aux artistes de notre pays. Ces groupes de chanteurs et ces femmes qui les accompagnent avec la cithare, le buccin, la flûte, le minnim, le psaltérion, le sistre et l'organum, j'affirmerais presque qu'ils ne sont qu'une copie pure et simple d'un sculpteur bien connu, appelé Luca della Robbia, ou de quelque peintre de son temps. Aussi, voyez quelle simplicité de pose et d'arrangement! c'est l'art qui se débarrasse des langes du moyen-âge et commence timidement à former ses premiers pas; regardez au

contraire les anges groupés en cercle et qui se prosternent en adoration devant le Sacré-Cœur de Jésus, vous n'y retrouverez plus la simple bonhomie que vous venez d'observer, vous y verrez percer l'esprit français à travers l'imitation bien évidente de l'art au quinzième siècle.

Ce tableau est en effet l'œuvre d'un artiste français, mais ce qui va bien vous étonner, d'un peintre vivant, d'un lyonnais, qui s'est fait dans cet ouvrage imitateur et quelquefois copiste des vieux Florentins. C'est bien le même Blanchard dont je vous parlais en commençant, mais ce n'est plus le même peintre.

C'est au moins une singulière pensée que celle de se faire imitateur quand on a en soi, comme M. Blanchard, tout ce qu'il faut pour créer une œuvre originale; encore si l'auteur de l'*Adoration du Sacré-Cœur* s'était simplement inspiré des vieux maîtres, comme M. Orsel, on pourrait lui pardonner d'avoir laissé dans l'inaction les précieuses facultés qu'il tient de la nature, et d'avoir douté de son talent au point de s'appuyer sur celui des autres pour se produire; mais annihiler, comme l'a fait M. Blanchard, ses qualités propres, pour se faire imitateur, copiste des anciens, non seulement dans ce qu'ils ont de beau, mais encore dans les défauts qui tiennent à l'imperfection de l'art à l'époque où ils ont produit, voilà ce qui est fâcheux, tranchons le mot, ce qui est

déplorable ; voilà ce que les amateurs qui apprécient le mérite bien réel de M. Blanchard, ne lui pardonneront pas.

M. Blanchard avait donné des preuves qu'il avait le sentiment de la couleur, et il a pris le coloris des maîtres qui n'ont pas brillé par cette qualité ; bien plus, il a imité parfaitement les altérations amenées par le temps dans leurs ouvrages. M. Blanchard, avant de se faire imitateur, avait de la suavité et du moëlleux dans la touche, il leur a préféré la dureté et la sécheresse des prédécesseurs de Raphaël ; dans son *Adoration*, les draperies, les chairs, les ailes, les cheveux des anges semblent faits de la même matière, et cette matière a la pesanteur et la dureté du métal; M. Blanchard, qui était coloriste, a voulu se faire dessinateur, et il l'est devenu; mais au lieu de suivre la bonne voie, d'imiter simplement et naïvement la nature, il a adopté un système de forme, et ce système, qui ne manque pas de grace, mais qui a le défaut de pousser l'artiste hors de la vérité, c'est le dessin des peintres venus un peu avant la renaissance, et qui faisaient ainsi tout bonnement parce qu'ils n'en savaient pas davantage. On pouvait pardonner aux anciens peintres d'allonger, de mesquiniser les formes de leurs figures, de passer les doigts à la filière, c'était un reste de l'art gothique; mais est-il bien permis de torturer ainsi la nature quand on a vu Raphaël, Andrea del Sarto, et

tous les artistes venus après la renaissance et qui ont pris le vrai et le beau pour guide unique dans leurs productions? N'est-ce pas surtout avoir pour l'imitation une passion bien aveugle, que d'aller copier servilement ces deux anges tenant un encensoir, qu'on trouve partout dans les sculptures de nos églises gothiques, et dont les draperies se plissent pour former un cornet qui a tout juste l'apparence d'un moule de pâtisserie?

Les réflexions que j'adresse à M. Blanchard, parce que c'est un artiste d'avenir, et qu'il est homme à en tirer profit s'il les juge bien fondées, on peut les appliquer à beaucoup de jeunes peintres de la plus belle espérance, qui se sont faits aussi admirateurs fanatiques des Florentins; qu'ils s'inspirent de la simplicité de l'art chrétien à son origine, qu'ils empruntent aux anciens maîtres, sans les copier cependant, la tranquillité des poses et la naïveté des expressions de leurs figures, rien de mieux; mais qu'ils n'aillent pas plus loin, car cette manie d'imitation servile de ce qui est mauvais comme de ce qui est bon, fera bien des victimes.

J'ai dit toute la vérité à M. Blanchard, parce qu'on la doit aux artistes de sa trempe, et qu'il me paraît entrer dans une voie dangereuse pour son talent; cela n'empêche pas que son tableau de l'*Adoration du Sacré-Cœur* ne doive être considéré comme un ouvrage très-remarquable. L'ordonnance générale

en est savante, et annonce un homme capable de lutter sans désavantage avec les maîtres les plus habiles dans la composition; on se doute à peine, en voyant ces gracieuses figures d'anges qui se prosternent dans des attitudes si variées, de l'immense difficulté qu'a dû trouver l'artiste à les grouper aussi habilement et avec autant de goût. Toutes ces figures, du reste, quoique exécutées dans un point de vue d'imitation qu'on doit blâmer dans l'intérêt de l'art et de l'artiste, sont cependant, dans la donnée adoptée par le peintre, d'un dessin généralement pur et correct; quelques-unes sont de simples copies, mais dans celles qui sont la propriété de M. Blanchard, on retrouve la main d'un dessinateur bien capable quand il le voudra, d'être le fidèle copiste de la nature. Il faut dire enfin pour être juste, que le sentiment religieux est profondément empreint dans ce tableau commandé par Mgr. l'archevêque, et qui sera certainement un des ornements de notre belle cathédrale.

La *Sainte Filomène* de M. Perlet est comme l'*Adoration* de M. Blanchard, faite dans une donnée d'imitation. Cette figure à laquelle on peut reprocher une longueur démesurée, est dans l'attitude de la prière, et offre le sentiment d'une calme béatitude; la couleur et l'exécution sont en harmonie parfaite avec le sujet qui est froid et ennuyeux. On ne saurait trop conseiller à M. Perlet comme à M. Blanchard, de ne plus faire de pastiche.

Dans son tableau de *Gallus*, M. Perlet a tenté une entreprise bien difficile : se faire l'interprète de Virgile, le poète de l'antiquité le plus pur et le plus harmonieux, c'était déjà peut-être une témérité, surtout dans un temps où l'idylle n'est pas en faveur; mais ce qui était plus téméraire encore, c'était de composer un sujet de dix ou douze figures nues, et de les placer en pleine lumière, dans un paysage dont la composition devait être riche et poétique. — M. Perlet, sans avoir réussi dans sa tentative, n'a pas échoué complètement. Son tableau, on ne peut en disconvenir, a toute la froideur de l'églogue et des compositions mythologiques; mais s'il a quelque chose de mou et de fade comme la poésie de Berquin ou de Gessner, s'il n'attire pas les yeux, s'il ne séduit pas à la première vue, il présente cependant des qualités qui supposent, dans son auteur, de fortes et profondes études : l'arrangement du sujet est bien entendu, les poses ont à la fois de la vérité, de la simplicité et de la noblesse; le dessin surtout est généralement remarquable par sa naïveté et sa correction; ce tableau gagnerait certainement beaucoup à être gravé.

M. Perlet a, de plus, exposé un portrait qui n'est pas sans mérite; son aquarelle, *les Maistres chanteurs*, est une composition bien entendue et dessinée avec soin.

CHAPITRE VIII.

MM. Robert-Fleury, Biard, Jacquand, Colin, Gudin, Granet, Achille et Eugène Devéria, Fragonard, Finard, Guichard, Rey-Laurasse, Johannot, St-Evre, Genod, Grobon, Marquet, Dupré, Bourrit, etc. — MM^{mes} Guymet; Haudebourt-Lescot; Brune, née Pagès.

> Cur ego amicum
> Offendam in nugis ? Hæ nugæ seria ducent
> In mala derisum semel exceptumque sinistrè.
> Horat., *Ars poet.*

> Le talent n'a pas de sexe : toute femme qui produit un livre, un tableau, un bas-relief, une miniature, doit être jugée comme un homme.
> A. Jal, *Causeries du Louvre* (salon de 1833).

Le *Henri IV* de M. Robert-Fleury a eu les honneurs du grand salon à la dernière exposition du Louvre. Ce tableau était fort remarqué des amateurs et le méritait à tous égards, car c'est une œuvre complète, un ouvrage *bien réussi*. Si le dessin laisse à désirer plus de correction et de sévérité, en revanche la composition est bien entendue, le caractère des têtes très-varié, très-vrai et

la couleur surtout très-remarquable. Il y a dans ce tableau une puissance de ton et une harmonie de couleur, qui ne peuvent qu'augmenter encore la réputation qu'a M. Robert-Fleury d'être un des meilleurs coloristes de la nouvelle école.

M. Biard n'avait peut-être pas tout-à-fait tort de s'opposer à l'exposition de sa *Recette manquée*; ce tableau n'est pas un de ses meilleurs ouvrages ; dans les figures placées au premier plan, on trouve cependant cette finesse de ton et cette vérité d'expression comique, qui forment le caractère de son beau talent, si remarquable d'ailleurs par son originalité, par sa justesse et sa profondeur d'observation.

M. Jacquand, qui exploite avec bonheur les annales de notre histoire, est un des peintres qui s'entendent le mieux à choisir un sujet, à l'expliquer d'une manière nette et précise, à le bien développer, à en disposer habilement toutes les parties; M. Jacquand a fait de grands progrès comme coloriste ; son dessin aussi s'est un peu amélioré, il n'offre pas ces exagérations choquantes que j'avais signalées à la précédente exposition; — disons, toutefois, qu'il manque essentiellement de sévérité et de correction. En général c'est le défaut de M. Jacquand, soit qu'il dessine des figures, soit qu'il exécute des draperies, de ne pas étudier assez consciencieusement, de se laisser trop souvent entraîner à ne faire que du métier. Son morceau capital de l'exposition, son *Comte de Comminge*, serait une œuvre forte et tout-à-

fait remarquable, si la plupart des têtes étaient plus simplement, plus naïvement traitées; disons mieux, si elles n'avaient pas l'exagération de la caricature. Il y a en effet dans cet ouvrage une vigueur, une puissance, une harmonie de couleur qui le classent, sous ce rapport, hors de la ligne ordinaire des productions de son auteur.— *Blanche de Bourbon* tient à la fois de l'ancienne et de la nouvelle manière de M. Jacquand; si la figure de femme manque de vie et de vérité, il y a dans celle du personnage qui apporte la coupe de poison à la malheureuse reine, une vigueur d'exécution qui mérite d'être signalée. Les accessoires dans ce tableau sont bien traités, mais le défaut de lumière fait qu'ils sont perdus pour le spectateur. — Dans *Cinq-Mars à Perpignan*, il n'y a que la figure du célèbre conspirateur, de M. *Le Grand*, comme on l'appelait alors, qui soit bien rendue; Richelieu et surtout le roi Louis XIII sont d'une mesquinerie de formes qui fait peine à voir.— Je préfère de beaucoup à ce tableau celui qui lui sert de pendant, *Cinq-Mars et de Thou allant au supplice*, production d'une charmante couleur. On y voudrait cependant plus de simplicité : c'est un défaut qu'une semblable coquetterie de costume dans un sujet aussi grave.

De tous les tableaux exposés par M. Jacquand, celui qui satisfait le plus aux conditions nécessaires pour constituer un bon ouvrage, c'est sans contredit *Une scène de la Fronde.* Supposez dans cette production un dessin plus sévère, des draperies exécutées un peu plus cons-

ciencieusement, et ce sera une œuvre parfaite. Ce frondeur, qui reste insensible aux larmes de sa femme, aux prières de ses enfants, c'est bien là un caractère de guerre civile ; quelle fermeté et quelle vigueur dans ses traits, quelle justesse et quelle vérité dans sa pose ! Vraiment on ne pouvait mieux exprimer, mieux rendre, mieux personnifier tout ce qu'il y a de dureté, de sécheresse de cœur, et d'inflexibilité dans les passions politiques.

Il y a tout le caractère d'un beau talent de coloriste dans le *Massacre des Grecs* de M. Colin, mais ce n'en est pas moins un tableau peu agréable, pour ne pas dire repoussant. Rien de plus fin et de plus suave que cette figure de femme qu'un turc traîne par les cheveux ; il y a aussi dans cette composition deux ou trois têtes d'un beau caractère et d'une belle exécution ; mais à côté de ces parties si bien traitées, il s'en trouve vraiment de monstrueuses, comme par exemple ces figures informes amoncelées à la droite du tableau.

M. Colin a envoyé à l'exposition plusieurs autres ouvrages dont je ne parlerai pas, on devinera facilement pourquoi. Je signalerai, au contraire, et mentionnerai avec honneur *la Baigneuse* qui est d'une charmante couleur. M. H. de C....., en achetant cette petite toile, a certainement fait preuve de bon goût.

Que dirai-je d'*Un sauvetage en pleine mer* et de l'*Intérieur d'un couvent ?* Que ce sont œuvres de deux hommes à grande réputation ; mais qu'il ne faut pas juger

M. Gudin sur un tableau remarquable à plusieurs égards, et toutefois de peu d'importance pour ce maître, et M. Granet sur la vingtième ou vingt-cinquième reproduction de son *Couvent des Capucins*.

Ce n'est pas également d'après ce qu'ils ont exposé qu'il faut se faire une opinion sur le talent de MM. Achille et Eugène Devéria. La *Jeune fille qui court après un feu follet* est cependant une composition pleine d'esprit et de poésie, mais ce n'est qu'une ébauche.

M. Fragonard père ne donne pas non plus prise à la critique, car il n'a envoyé à l'exposition que des rebuts d'atelier. —La *Leçon de chant*, de M. Théophile Fragonard, est une charmante ébauche d'une jolie couleur, mais beaucoup trop lâchée sous le rapport du dessin.

M. Finart fait très-habilement de petits cavaliers turcs et arabes, mais ses ouvrages ne sont que des tableaux de pacotille, et ne doivent pas m'occuper.

Les figures de la *Grand'Maman* de M. Saint-Èvre sont d'un dessin bien faible pour être d'un élève de M. Ingres ; mais les draperies de ce petit tableau sont charmantes par la couleur et la finesse moelleuse de l'exécution. Ces qualités, au contraire, manquent justement au *Portrait de Mme G.*, par M. Bourrit, portrait où les accessoires, reproduits avec la plus microscopique exactitude, sont d'une fausseté de couleur et d'une sécheresse d'exécution qui fatiguent la vue. Il y a cependant, au milieu de tous ces défauts, un mérite de dessin assez remarquable.

En qualité d'ami de M. Guichard, je me réjouis de ce que la critique l'a rudement traité. Les hommes supérieurs, comme lui, s'endorment quelquefois au doux murmure de la louange; Horace l'a dit:

Indignor quandoque bonus dormitat Homerus;

il est donc utile et très-salutaire pour eux que l'aiguillon de la jalousie confraternelle vienne les réveiller de leur apathie.

Vous êtes un artiste fort, vous êtes un homme d'esprit, M. Guichard, mais vous connaissez peu le monde. — Si vous l'aviez mieux observé, mieux compris, vous sauriez qu'un grand succès ne se pardonne pas; vous auriez appris qu'après être monté sur le piédestal de la renommée, on ne peut, sans danger, en descendre, même pour se reposer un instant. — Vous vous êtes dit, sans doute, comme d'autres artistes qui ont partagé votre erreur : Que sera une exposition lyonnaise? un magasin de marchandises de peu de valeur qu'on étalera pour absorber les écus de la Société des Amis des Arts. — Vous vous êtes trompé de tous points. — Qu'est-il arrivé? vous êtes resté dans la foule, vous que votre mérite appelait à briller au premier rang. Même avant que le public pût être votre juge, de bienveillants confrères qui avaient aperçu vos tableaux dans une salle obscure, vous avaient *abîmé*, comme on dit dans les ateliers. — L'exposition de ces ouvrages n'a pas complètement satisfait les espérances de vos ennemis. Le public, au mi-

lieu des défauts assez nombreux de vos deux tableaux, y a cependant reconnu le talent de l'artiste supérieur;

<div style="text-align:center">Même quand l'oiseau marche, on sent qu'il a des ailes;</div>

sans doute, votre *Meûnier* est un mauvais tableau : vos trois jeunes filles, placées de manière à ne point apercevoir le vieillard qui fait le *veau sur son âne*, ont des attitudes forcées et grimacent au lieu de rire; sans doute votre ciel, vos draperies et vos accessoires sont traités comme le ferait un écolier; mais, au milieu de tout cela, il y a, dans quelques parties, un charme de couleur que ceux qui vous critiquent le plus seraient heureux de pouvoir atteindre.

Comment, M. Guichard, vous qui êtes coloriste, avez-vous pu faire des chairs de bitume comme celles de votre Horatio et de votre Hamlet? Votre sujet était grave et demandait une couleur un peu sombre.— Mais fallait-il donc noyer ainsi vos figures dans une ombre assez épaisse pour en effacer presque complètement la forme et la couleur. — Le public a vu tout cela ; mais, juge impartial, il a vu aussi que votre tableau, quoique d'un aspect ennuyeux et triste, avait de l'harmonie; que le dessin de vos figures était assez sévère, et que la tête du Fossoyeur était tout-à-fait digne de votre talent. La Société des Amis des Arts ne vous a pas acheté votre Hamlet, et je ne m'en plains pas, c'est une leçon pour l'avenir qui va à votre adresse; elle vous a traité en homme qui n'a pas besoin d'encouragements, parce qu'il est par-

venu. Je trouve qu'elle a bien fait. Sans cette considération elle eût été injuste envers vous, car il est tel ouvrage acheté par elle et que je pourrais citer, très-inférieur, je vous l'assure, à votre Hamlet. — Je ne parlerai pas de votre *Mauvaise pensée* que nous connaissons tous; il n'y a qu'une voix sur son mérite; elle a été revue avec plaisir, et généralement on a été d'accord pour dire que M. le Maire avait fait un bon choix en l'achetant pour le Musée de la ville(1).

Tout le monde n'a pas rendu à M. Rey-Laurasse la même justice que plusieurs artistes qui ont parlé de son *Catafalque de Léon X* avec estime, et surtout que le public qui prenait plaisir à l'examiner. Pour quelques personnes, M. Laurasse n'a pas assez l'expérience du *métier*, ce qui est une erreur; pour d'autres, il a peut-être le tort d'être ami de M. Guichard. Son tableau, on ne peut en disconvenir, est mollement exécuté; la touche en est faible et timide; le dessin de plusieurs figures n'est pas assez arrêté, et celles de ces figures placées au premier plan, sont défectueuses sous le rapport de la forme comme sous celui de la couleur; mais avec ces défauts qui sont bien réels, il faut voir aussi que la composition de ce tableau est bien entendue, que les poses et les attitudes des personnages sont naturelles et très-variées, que le côté de la scène où la foule se presse est d'une belle couleur, et

(1) Voir la note placée à la suite du dernier chapitre.

que l'ensemble de l'ouvrage a de l'effet et beaucoup d'harmonie.

Peu de personnes ont vu sans doute un dessin de M. Rey-Laurasse, qui n'a été exposé que trois ou quatre jours; c'était le portrait de M. C., entouré de ses deux enfants; il a été retiré trop tôt de l'exposition par la famille qui l'avait fait exécuter, pour qu'on ait eu le temps de le remarquer. Ce croquis méritait cependant de fixer l'attention, car les figures y sont groupées avec beaucoup de goût, et le dessin des deux jeunes filles a un caractère de vérité et de simplicité naïve, vraiment délicieux. C'est un talent rare que celui de traduire avec fidélité dans le portrait d'un enfant la grâce et la simplicité qui sont naturelles au premier âge : ce talent est celui de M. Rey-Laurasse.

L'exposition de la *Judith* de M^{me} Guymet est un anachronisme ; ce tableau appartient à une école qui n'est plus. La Société des Amis des Arts n'en doit pas moins des remercîments à cette dame d'avoir permis qu'elle exposât un de ses ouvrages. On peut blâmer le dessin de convention et l'exagération théâtrale de cette figure ; on peut critiquer la raideur et le peu de vérité des draperies, mais il ne faut pas moins admirer dans cette production le courage et la force d'esprit d'une jeune personne qui, à l'âge de vingt ans, a pu concevoir une scène aussi grandiose et posséder déjà un talent assez mûr pour l'exécuter avec la puissance et l'énergie d'un maître. Ce qu'il faut critiquer dans ce tableau, c'est l'é-

cole qui a paralysé une volonté aussi forte, égaré une organisation aussi riche et aussi belle.

Il y a long-temps qu'on parle de Mlle Lescot, aujourd'hui Mme Haudebourt. Les compositions italiennes de cette dame ont joui sous la fin de l'empire, comme sous la restauration, d'une réputation égale aux œuvres des bons maîtres de ces deux époques. On commence à comprendre aujourd'hui qu'elles sont essentiellement défectueuses sous le rapport du dessin. Ce défaut est bien plus sensible encore dans le *Poète et son Libraire*, tableau qui sans cela serait une charmante production, car la couleur en est coquette et très-agréable.

Les artistes font fi de l'*Étude de femme* de madame Brune née Pagès; les gens du monde, qui jugent d'après leurs impressions, la trouvent délicieuse et en raffolent. Les artistes ont quelque raison, et les gens du monde sont loin d'avoir tort. Cette production appartient évidemment à l'école de M. Dubufe, mais l'œuvre de l'élève me paraît très-supérieure à la plupart des portraits du maître, si admirés de la Chaussée-d'Antin et du noble faubourg. Madame Brune au moins a fait quelques efforts pour copier la nature; on le voit en examinant le torse qui est bien étudié dans les contours et grassement peint; mais la tête manque de charpente osseuse et de muscles, et les mains mignardement dessinées, transparentes et sans consistance, sont faites de cire molle pétrie avec du carmin, et non de chair et d'os comme celles du commun des créatures humaines. Avec

tout cela cette tête de femme, au regard pénétrant, à l'expression indéfinissable de douceur voluptueuse, exerce une séduction à laquelle ont peine à résister les critiques les plus froids et les plus sévères.

M. Johannot, qui n'est ni Alfred ni Toni Johannot dont nous connaissons tous les spirituelles compositions, mais un jeune homme encore à son début, est un artiste plein d'avenir et qui portera dignement un nom bien cher aux arts. Son *Épisode de la campagne de Russie* n'a pas été assez remarqué. C'est un tableau bien conçu, bien composé, où les groupes sont disposés avec goût, où les figures sont dessinées avec soin et dans des attitudes pleines de mouvement et de vérité; malheureusement l'exécution est froide et timide. — Ce qui manque à ce tableau, c'est de la verve, c'est une couleur plus chaude et plus puissante ; il est vraiment à regretter que la dimension de cet ouvrage n'ait pas permis qu'il fût acheté par la Société des Amis des Arts.

C'est une belle organisation d'artiste que M. Genod, mais pourquoi est-il resté l'homme de M. Revoil, quand ses précieuses facultés devaient le pousser au premier rang, parmi les novateurs qui regardent le vrai comme la condition essentielle de l'art ?

M. Grobon est un élève de M. Bonnefond qui fait honneur à son maître. Ses deux copies d'après Raphaël sont consciencieusement exécutées, et prouvent que ce jeune artiste se livre au travail avec autant d'ardeur que de persévérance. M. Grobon a exposé de plus un très-re-

marquable portrait, qui a fait partie du salon lyonnais vers la fin de l'exposition.

M. Dupré, dont les études de femme pêchent beaucoup sous le rapport de la forme, a fait des progrès comme coloriste; le ton des chairs de sa *Baigneuse* a de la fraîcheur et de la vérité. C'est là d'ailleurs de la peinture grassement exécutée et habilement faite. M. Marquet sait aussi tenir le pinceau avec habileté; il y a du faire et du métier dans son *Cardinal de Richelieu;* mais le dessin de ce tableau est défectueux de tous points, et l'expression de Marie de Médicis a toute l'exagération de la caricature.

Je ne reprocherai pas à M. Jules Laure le choix de son sujet les *deux Sœurs de Charité*, bien qu'il me plaise peu; mais je l'accuserai seulement d'avoir fait de la peinture hors des conditions de l'art, ce qui est bien plus grave. Ce n'est là, au reste, qu'une erreur d'un homme de talent.

J'ai déjà parlé de quelques portraits, il me reste à signaler encore celui de Mme R. par M. Jacomin; il a le mérite d'une grande ressemblance; et celui de M. Cartellier, qui ne perdrait rien de son mérite d'exécution, si l'artiste ne s'était pas représenté en costume de fort de la halle.—Des miniatures, je n'en parlerai pas; elles sont généralement trop mignardées, pour ceux qui ont vu les admirables portraits de Mme de Mirbel.

CHAPITRE IX.

M. LEGENDRE-HÉRAL.
Deux bustes.

M. LÉOPOLD DE RUOLZ.
Le Christ Sauveur. — Deux Bustes en marbre. — Seize Pochades en terre.

M. FRATIN.
Groupes d'Animaux en bronze.

> I pray you, tell me,
> If what I now pronounce, you have found true.
> What say you?
> **Shaksp.** *King Henry VIII.*

Les produits de la sculpture n'occupent pas une grande place à l'exposition de la Société des Amis des Arts ; mais en cette occasion, comme cela arrive dans beaucoup d'autres, il y aurait erreur, je dirai plus, injustice à juger par leur nombre et leur volume du mérite des ouvrages exposés.

Le statuaire lyonnais à qui nous devons entre autres bons ouvrages, deux figures l'*Eurydice* et le *Silène* qui ont pris rang parmi les meilleures productions de la sculpture contemporaine, M. Legendre-Héral, a bien exécuté, pour le Musée de Versailles, une Minerve faite

dans le goût et le style antiques, mais le poids considérable de cet ouvrage n'a pas permis qu'il fût placé dans la salle de l'exposition ; on n'y voit de M. Legendre que deux bustes en plâtre ; dont l'un , celui de M. Grognard, est un beau travail, modelé avec l'exactitude consciencieuse qui a fait l'admiration des amateurs dans l'excellent buste du docteur Eynard.

Les deux bustes en marbre de M. Léopold de Ruolz ont valu à leur auteur une médaille d'or à la dernière exposition du Louvre ; cette récompense était certes bien méritée. Ces deux productions, qui étaient remarquées des artistes au dernier salon, annoncent en effet dans M. Léopold de Ruolz un talent aussi fort qu'il est vrai, naïf et consciencieux. Le buste d'homme dont les traits sont énergiquement accentués, est une bonne étude, bien terminée et d'une exécution ferme et vigoureuse ; on désirerait seulement que les cheveux fussent massés d'une manière plus simple et plus naturelle.

Il y a beaucoup de simplicité et de naïveté dans le buste de M^{me} de G... qui reproduit d'une manière très-heureuse, c'est-à-dire très-vraie, la finesse des traits, l'organisation nerveuse, délicate, et la grâce mélancolique du modèle. Voilà de la bonne et pure imitation, voilà comme il faut comprendre le portrait dans la statuaire. Arriver à un résultat aussi complètement satisfaisant, c'est avoir vaincu une des plus grandes difficultés de l'art, car rien n'offre plus d'obstacles pour être rendu par le ciseau , que ces natures exquises de grâce et de

finesse, qui ne se laissent que bien difficilement saisir à l'analyse de l'artiste. — Dans ses deux bustes, M. de Ruolz a prouvé qu'il possédait le matériel de l'art, qu'il était dessinateur pur, correct, et du nombre de ces artistes pour qui la nature est un objet exclusif d'étude et d'admiration ; nous allons le voir, dans ses pochades, homme de science et de pensée.

L'art pour M. de Ruolz était une vocation naturelle : ce n'est pas la nécessité de prendre un état, de se créer une position, qui l'a jeté dans la statuaire, c'est cette impulsion intérieure, ce penchant irrésistible qui fit de Pocquelin de Molière un comédien et un poète comique. Né dans une famille patricienne, il a eu à lutter contre des préjugés que la révolution a attaqués de front sans pouvoir les extirper entièrement. Cet obstacle, cette volonté de la famille qui étouffe tant de talents dans leur germe en les privant de la culture nécessaire à leur développement, n'a point empêché M. de Ruolz de s'abandonner à la séduction de l'art. Toute résistance a dû céder à l'entraînement de sa vocation. A la toge du magistrat il a préféré la simple blouse de l'atelier, à la lecture soporifique et stupéfiante des cinq codes, le travail si attrayant du crayon, de l'ébauchoir et du ciseau ; ce n'est pas seulement en amateur qu'il s'est livré aux études de la statuaire, c'est avec toute l'ardeur et toute la persévérance d'un homme que la nécessité pousserait à se faire un nom. L'art qui tient compte du dévoûment qu'on lui apporte, et des efforts qu'on lui con-

sacre, a récompensé M. Léopold de Ruolz de ses veilles, en ajoutant au lustre du nom de sa famille, honoré, il y a peu de temps, par un grand succès lyrique, l'éclat d'une réputation d'artiste déjà belle quoique naissante.

J'ai dit que M. de Ruolz n'était pas seulement un statuaire praticien, mais un homme de science et de pensée ; cet avantage, trop rare chez les artistes, il le doit à une éducation forte et sévère, à une organisation naturellement disposée aux spéculations de l'intelligence. —Personne ne cultive avec autant de zèle et de persévérance la partie morale et intellectuelle de l'art ; c'est chez lui un penchant irrésistible, une véritable passion ; aussi, excelle-t-il dans la composition comme on peut le voir en faisant l'examen de ses nombreuses pochades.

Déjà M. de Ruolz s'était fait connaître, comme artiste d'intelligence, dans son *Bas-Relief allégorique en l'honneur du docteur Gall.* — Cette réputation, il vient de la consacrer définitivement par les ébauches remarquables qu'il a exposées. C'est une belle et grande composition que ce groupe représentant la *Sainte-Trinité* ; elle a bien le calme, la noblesse et le grandiose qui convenaient au sujet. — Le *Christ-Sauveur* est une figure arrangée dans le style byzantin, d'un caractère simple et religieux, et dont les draperies sont traitées avec habileté. —La simplicité de pose et d'attitude des ébauches de la statue de Jacquard, prouve que M. de Ruolz a bien compris le caractère que devait avoir un monument élevé à la mémoire de notre illustre et modeste

mécanicien, qui fut un ouvrier de génie et non un savant. — Ce sont aussi deux compositions bien remarquables que ce *Vieux Barde aveugle pleurant son chien*, et cette *Martyre jetée nue au milieu de l'amphithéâtre*. — De toutes les compositions de M. Ruolz, celle que je préfère cependant, c'est une figure de femme représentant, je crois, *Une Naufragée*. Cette figure, empreinte d'abandon, de naturel, et dont l'attitude me paraît neuve, mériterait d'être exécutée en marbre ; elle obtiendrait certainement beaucoup de succès à l'exposition du Louvre ; M. de Ruolz serait aussi bien inspiré s'il en faisait un petit bronze pour la Société des Amis des Arts.

La sculpture ne s'occupe plus exclusivement de reproduire la forme de l'homme, depuis quelques années elle fait une étude approfondie des animaux ; nul sculpteur en ce genre, même parmi les artistes de l'antiquité, n'est allé plus loin que M. Barye. Rien de plus vrai, de plus animé, de plus réellement vivant que ses œuvres.

M. Fratin marche sur les traces de M. Barye et le suit de bien près. Les différents groupes d'animaux qu'il a adressés à la Société sont pour la plupart d'une vérité à faire illusion. Que de vie, d'action et de vigueur dans cet *Éléphant femelle combattant un lion!* Quelle justesse de mouvements, quelle exactitude d'imitation dans ce *Sanglier,* dans ce *Loup,* dans ces *Ours,* dans cette *Chienne boule-dogue !* Impossible de mieux animer le bronze.

CHAPITRE X.

M. DUCLAUX.

*L'Abreuvoir. — Animaux traversant une rivière.
Un Repos de vaches.*

MM. ROUILLET, BRUNE, MONNIER, SMITH, GOUTAY, RICHARD, CALAME, DIDAY, GUIGOU, JOLY, VIARD, ACHARD, RENOUX, JUSTIN OUVRIÉ, MERCEY, LAPITO.

> Savez-vous qu'il existe une race d'hommes au cœur sec et à l'œil microscopique, armés de pinces et de griffes? Cette fourmillière se presse, se roule, se rue sur le moindre de tous les livres, le ronge, le perce, le lacère, le traverse plus vite et plus profondément que le ver ennemi des bibliothèques. Nulle émotion n'entraîne cette impérissable famille, nulle inspiration ne l'enlève, nulle clarté ne la réjouit ni l'échauffe; cette race indestructible et destructive, dont le sang est froid comme celui de la vipère et du crapaud, voit clairement les trois taches du soleil, et n'a jamais remarqué ses rayons; elle va droit à tous les défauts.
> Alfred DE VIGNY, *Stello.*

Il est des gens qui ont des yeux pour ne point voir les beautés qui distinguent un ouvrage; en revanche, ils possèdent une sagacité merveilleuse, une perspicacité microscopique, pour en apercevoir les moindres

taches. Si vous leur parlez avec admiration de Racine, de Pascal, du Poussin, de Raphaël, ils vous diront avec un empressement plein de satisfaction et de fierté, qu'ils ont découvert une rime faible dans *Athalie*, une impropriété d'expression dans les *Lettres provinciales*; ils vous affirmeront d'un ton tranchant que le *Saint Michel*, et le *Moïse foulant aux pieds la couronne de Pharaon*, sont de mauvais tableaux, par cette raison que la couleur en est terne et que leur aspect est froid et triste.

Un beau jour ces mêmes gens ont découvert que le paysage, qui n'est qu'un accessoire dans les productions de M. Duclaux, était touché faiblement, qu'il manquait de vigueur et d'effet, que la couleur de ce peintre était généralement pâle et sans puissance.—Voilà tout ce qu'ils ont vu.—Que M. Duclaux était un peintre d'animaux, original et vrai, qu'il possédait une science profonde du dessin, qu'il apportait la conscience la plus scrupuleuse dans l'imitation de la nature, ils ne s'en sont pas aperçus le moins du monde; c'était en effet si difficile à découvrir!

Heureusement pour M. Duclaux, sa réputation n'est pas attachée au jugement d'une critique sans fondement et sans portée. — Il y a long-temps qu'on lui accorde, et jamais l'opinion ne fut plus juste, d'être, comme peintre d'animaux, hors de toute comparaison et de toute rivalité.—Brascassat lui-même, et de son propre aveu, n'est point entré

aussi profondément que notre peintre lyonnais dans la connaissance intime de la forme, du mouvement et des allures de chacun des animaux qui peuplent nos étables; il est vrai que M. Duclaux n'est pas ce qu'on appelle un *brosseur*, et ce que j'appellerai, moi, un charlatan en peinture; c'est un artiste simple et consciencieux, ennemi de tout effet obtenu aux dépens de la vérité, pour qui *être* est tout, et *paraître* n'est rien. Aussi, loin d'employer son temps à chercher, dans l'atelier, de ces effets de pinceau qui attirent l'attention par leur nouveauté, leur bizarrerie, ou quelques-uns de ces moyens artificiels, de ces *ficelles* [1] qui font le seul talent de beaucoup de gens, a-t-il passé sa vie à étudier la nature, non en la faisant poser forcément devant lui, mais en la prenant sur le fait, libre de toute entrave et de toute contrainte, au détour d'un chemin, dans la cour d'une ferme, ou près du ruisseau d'une prairie. Allez voir les cartons de M. Duclaux, et quand vous aurez employé une journée à passer en revue les innombrables études de ce peintre, vous saurez ce que vaut un talent comme le sien, et ce qu'il faut de persévérance et de travail pour l'acquérir.

M. Duclaux ne ressemble pas à beaucoup d'artistes dont le talent se fige, se concrète, s'immobilise, dès qu'ils ont atteint une certaine réputation. Les trois

[1] Expression d'atelier.

ouvrages qu'il a exposés cette année, dénotent un progrès réel dans l'exécution de ce peintre. Examinons son grand tableau représentant des *Animaux qui traversent une rivière*, et nous verrons que si le paysage est, comme à l'ordinaire, d'un ton général fade, pâle et sans chaleur, il est en même temps d'une composition bien entendue, il a de l'étendue et de la profondeur, et offre des fonds infiniment mieux exécutés que dans les précédents ouvrages de cet artiste. — Pour les animaux, ils sont faits de main de maître : mouvements, attitudes, contours, ensemble, détails, et jusqu'à la couleur locale, tout y est simple, vrai, naïf, irréprochable. La sévérité, la pureté du dessin et l'exactitude de l'imitation ne sauraient aller plus loin. Il n'y a pas moins de difficulté et de mérite à dessiner les animaux comme le fait M. Duclaux, qu'à exécuter avec talent de la bonne et consciencieuse peinture historique.

Le tableau capital de M. Duclaux a été acheté par un homme qui fait un noble usage d'une grande fortune acquise par un beau talent [1]. Ce choix est heureux et fait honneur à son goût. Je le féliciterai également d'être possesseur de la *Grande plage d'Ostende* de M. Guindrand ; ce tableau est certainement une des meilleures productions de ce paysagiste.

Dans l'*Abreuvoir* de M. Duclaux, on retrouve les

[1] M. Elleviou.

qualités et les imperfections légères que je viens de signaler dans son grand tableau, avec autant de vie et peut-être plus de mouvement ; je préfère cependant et de beaucoup son *Repos de Vaches* qui est un petit chef-d'œuvre de naturel et de vérité. On ne se lasse pas d'y admirer cette génisse dans l'attitude du sommeil, dont le dessin est si pur, la couleur si vraie, et la touche si grasse et si suave, qu'on voit les flancs du jeune animal se soulever, qu'on entend le bruit de sa respiration, et qu'il semble à chaque instant qu'on va le voir sauter autour de sa mère, courir et gambader dans la prairie.

A vous maintenant, Messieurs les paysagistes!

Une femme, dont les écrits sont semés d'aperçus neufs et piquants, Lady Morgan, a dit : « Un portrait
« est la ressemblance d'un individu tel qu'il est vu
« par l'artiste; cette ressemblance, avant de parvenir
« à sa toile, a passé par son esprit ; et presque tou-
« jours elle prend dans ce passage quelque chose
« qui lui donne une qualité particulière, souvent
« inexplicable, commune à toutes les têtes du même
« maître. Dans certains artistes, cette teinte particu-
« lière est la grandeur ; en d'autres, c'est la grâce;
« en d'autres, la platitude, la vulgarité; c'est quelque-
« fois une qualité que l'on ne peut expliquer par le
« langage. [1] »

[1] La France en 1829 et 1830, tome 1.

Ce que la célèbre anglaise a dit du portrait peut également s'appliquer au paysage.

Prenez chaque paysagiste en particulier, vous n'en trouverez pas un qui n'ait la prétention de copier fidèlement la nature. Quoi de plus dissemblable cependant que leurs productions! Ne vous semble-t-il pas que chacun d'eux ait pris pour observer la campagne, pour étudier la couleur des arbres et les accidents du sol, un verre de couleur qui a teint tous les rayons réfléchis par le paysage avant qu'ils arrivassent à l'œil de l'artiste, et n'êtes-vous pas tenté de vous écrier à l'aspect de ces tableaux où domine sans rivalité l'une des sept couleurs du spectre solaire : Mais pour Dieu, Messieurs, avant de vous poser en face de la nature, ôtez donc vos lunettes.

Si M. Rouillet voyait la nature tranquille, suave, harmonieuse, telle qu'elle est enfin, nous eût-il fait ce *Moulin abandonné* où l'on n'aperçoit qu'une seule nuance, qui a toute la crudité du vert de vessie? et M. Brune, où a-t-il trouvé les arbres bleus de sa *Vue des fossés de Honfleur?* et M. Monnier a-t-il copié sa *Vue des montagnes du Puy-de-Dôme* aux reflets d'un incendie? on le croirait, tant le rouge y domine; et M. Smith a-t-il exécuté son paysage au milieu des ténèbres d'une nuit sans étoiles? on doit le penser, tant la lumière y est rare et tant les ombres y sont épaisses; et M. Goutay, qui a exposé une assez bonne *Vue de la place du Piroux à Thiers*, où a-t-il vu les

arbres de sa grande forêt avec leurs feuilles qui ressemblent à des ganses de redingote? — Otez vos lunettes, Messieurs, ôtez vos lunettes!

M. Richard, lui, voit la campagne avec les yeux d'un poète, mais d'un poète faiseur d'idylles et de petits vers à Chloris; M. Richard est le Dubufe du paysage. Ce qu'il appelle une *Vue de Milhau dans l'Aveyron*, me semble, à moi, une portion de la carte de Tendre, ou la vue de quelque site pittoresque de l'Eldorado, peut-être aussi de l'Arcadie virgilienne. Son beau soleil levant est d'un charmant effet, son ciel a de l'éclat et de la transparence, le feuiller doré de ses arbres est peigné avec toute la coquetterie d'une touche molle et suave; à tout cela, il ne manque autre chose que d'être vrai. Un de mes étonnements, c'est de ne pas voir ce beau pays habité par des bergers de l'ancien opéra, tenant une houlette ornée de fleurs, et guidant avec toute la douceur de leurs habitudes pastorales, de jolis petits agneaux festonnés de faveurs roses.

Il n'est peut-être pas de peintres qui fassent usage de lunettes plus épaisses et plus singulièrement colorées que les paysagistes de l'école genevoise. A voir leurs ouvrages, ne dirait-on pas que la Suisse est un pays dont le paysage est uniquement formé de découpures métalliques?

Voudriez-vous, je vous le demande, habiter les bords de ce lac de fer que M. Calame a représenté dans

son grand tableau? assurément non, car vous vous habitueriez bien difficilement à respirer cette atmosphère de plomb fondu. — M. Calame est cependant un artiste d'un beau talent, un très-habile dessinateur de sepia et d'aquarelles, qui comprend, on ne peut mieux, la forme des arbres; mais où a-t-il trempé son pinceau pour donner à sa couleur tant de sécheresse et de dureté?

M. Diday avait exposé, il y a trois ans, une petite vue du lac de Genève, dont les eaux naïvement étudiées avaient la transparence et la couleur de l'onde azurée et limpide du Léman. Cette année, je suis forcé de le dire, M. Diday n'a fait que du métier. — Sa *Vue du bateau à vapeur le Winkelried*, où la hardiesse du *chic* a remplacé la timide vérité d'une étude consciencieuse, est un déplorable exemple de l'aberration où peut conduire le mépris de l'imitation de la nature; son *Orage sur le lac de Genève*, où l'on voit au premier plan un arbre n'ayant ni forme ni consistance, sans être plus vrai que le *Winkelried*, est cependant un tableau plus agréable.

Dans ce paysage de M. Diday où l'on voit une barque pleine de joyeux passagers, le tout très-spirituellement exécuté, il faut en convenir, j'ai peine à reconnaître ce magnifique lac de Thun, avec son entourage de montagnes que domine l'éclatante et poétique *Jungfraw* : ces arbres, ce soleil, ces eaux aux reflets de mille couleurs, tout cela est joli pour la foule, qui

ne sait pas reconnaître le diamant du strass, l'or pur du similor; pour un observateur habitué à bien voir ce n'est que de la nature de convention, disons mieux, de la nature de papier peint. — Autant en dirai-je en passant à M. Guigou, de Genève, à l'égard de sa *Vue prise sur les bords du lac de Brientz*.

La *Vue du Grimsel* est l'œuvre capitale de M. Diday; c'est une grande et hardie représentation d'un beau site, mais où l'on voudrait avec plus de vérité une touche moins dure et plus de lumière.

Il y a bien aussi du métal dans la *Vue des portes de Bergame*, par M. Joly. Les architectes vous diront cependant que c'est un ouvrage estimable et dont ils font beaucoup de cas; il est vrai que la peinture et l'architecture n'ont pas les mêmes yeux et ne procèdent pas de la même manière.

La *Forêt vierge* de M. Viard est une production que son originalité aurait dû faire remarquer; cette qualité a bien arrêté les regards des connaisseurs sur la *Vue d'une rue du Caire*, par M. Achard, étude consciencieuse, mais dont l'aspect est triste et repoussant. C'est au reste un homme d'avenir que M. Achard; sa *Vue prise aux environs de Saint-Marcellin* n'est pas un tableau agréable à voir, mais elle renferme une étude de terrain qui ferait honneur à un maître.

Personne ne voit la nature plus propre et mieux peignée que M. Renoux; sa *Vue extérieure de l'église de St-Aventin, près Bagnères-de-Luchon*, est un pay-

sage harmonieux où les yeux se reposent d'autant plus agréablement, que le fini qui est porté assez loin dans ce tableau, ne dégénère pas en sécheresse. — Je doute cependant qu'on trouve quelque part une nature qui soit huilée et pommadée avec autant de soin. — Malgré l'aspect agréable de la *Vue de St-Aventin*, je lui préfère, je l'avoue, cette *Vue de Rouen* de M. Justin Ouvrié, dont le second plan, étudié avec conscience, est d'une belle, riche et harmonieuse couleur. — Je voudrais pouvoir en dire autant des eaux et du premier plan qui ne répondent pas à l'exécution du fond. — La *Vue de la cathédrale d'Amiens* par M. Mercey, me conviendrait mieux que le grand tableau de M. Renoux; aussi je fais grand cas, je l'avoue, de ce premier plan et de cette belle distribution de lumière.

Mais ce qu'il faut mettre encore au-dessus de tout cela, c'est cette *Vue, de M. Lapito, prise à la Baume-Sisteron (Basses-Alpes)*. Voilà de la nature observée avec de bons yeux; voilà qui est simple et vrai, voilà une belle lumière, voilà des fabriques et des terrains bien solidement exécutés. — Le fond et le ciel ne sont pas aussi bien *réussis* que les premiers plans, mais c'est là une faible tache à ce bel ouvrage.

A propos du tableau de M. Lapito, il faut que je vous fasse connaître, en passant, un jugement de l'auteur des *Lettres d'un Parisien*, qui accuse ses confrères en critique de juger sans profondeur, d'effleurer simplement la matière.

« *Que vous dirai-je de Calame et de Lapito* (c'est le
« critique profond, celui qui n'effleure pas son su-
« jet, qui parle) *qui nous ont gratifiés d'une ou deux*
« *toiles! Vous les savez par cœur, ils n'ont sans doute*
« *envoyé que ce qu'ils ne jugeaient pas digne de Paris.*
« *Néanmoins j'ai reconnu la finesse de touche du pre-*
« *mier, et dans le second, un homme qui a l'expé-*
« *rience du métier.* »

Que pensez-vous de ce rapprochement de Calame et de Lapito, et de ce jugement sur le peintre de Genève qui a *l'expérience du métier?* Voilà de la *profondeur*, voilà qui s'appelle ne pas effleurer une matière! — Il est vrai qu'il n'y a pas bien à s'étonner de cette *profondeur* de jugement dans un écrivain qui regarde la *Glaneuse* comme le meilleur des ouvrages exposés par M. Bonnefond.

CHAPITRE XI.

MM. LEYMARIE, DESOMBRAGES, FLACHERON, DUBUISSON, FONVILLE, GUINDRAND, THUILLIER.

> Cosi all'egro fanciul porgiamo aspersi
> Di soave licor gli orli del vaso :
> Succhi amari ingannato intanto ei beve
> E dall' inganno suo vita riceve.
> TASSO, *Gerusalemme lib.*, cant. 1°.

J'arrive à la partie la plus épineuse de cette revue des paysagistes. Dire la vérité, ou du moins ce que je crois tel, à mes chers compatriotes, c'est être bien osé pour un humble et bien humble amateur. Les paysagistes lyonnais, c'est une puissance, voyez-vous, une puissance qui a poussé profondément dans le sol, et à laquelle il ne faut pas se heurter, car elle a de son côté l'opinion. Heureusement pour ma conscience, elle trouvera assez de bien à dire, elle aura assez de bonnes choses à signaler, pour faire passer ce qu'il y a d'amer dans le calice de la critique, toute bienveillante qu'elle puisse être d'ailleurs.

M. Leymarie est un artiste auquel doivent s'intéresser tous ceux qui font des vœux pour les progrès artistiques de notre ville; M. Leymarie a débuté

heureusement, il a l'amour de son art, il possède ce qui est rare dans les ateliers de peinture, une instruction solide et variée : M. Leymarie est un homme d'avenir. — Qu'il se soit trompé cette année, et il s'est trompé, c'est un malheur qu'il réparera facilement.

M. Leymarie étudie la nature, on le voit en faisant l'examen de ses ouvrages; il l'étudie même assez minutieusement. Par malheur, il la voit mal, il la voit pauvre, terne, mesquine, cette nature qui est exubérante de force, d'éclat et de vigueur. — Sa *Vue de Lausanne* est une peinture pâle, jaune, sans relief et sans transparence. J'aime mieux sa *Vue de la fontaine de Vorage*, près de St-Rambert (Ain); on y trouve un fond finement fait et bien étudié. Mais que le feuiller des arbres est maigre et mesquin!

M. Désombrages est, comme M. Leymarie, un jeune peintre plein d'avenir. Son défaut, à lui, c'est une trop grande facilité de pinceau, qui ne lui permet pas de mettre assez de sévérité dans ses études. Il faut qu'il se garde par-dessus tout de cette tendance qui le conduirait, comme bien d'autres, à faire du métier. Cette facilité deviendra chez lui une faculté précieuse, quand il sera parvenu à lui mettre un frein, à la retenir malgré elle dans l'imitation stricte et sévère de la nature.

Exécutés rapidement, peints de verve et d'inspiration, les tableaux de M. Désombrages ne sont que

des ébauches, mais des ébauches assez terminées pour être d'un aspect agréable au vulgaire des spectateurs. Pour satisfaire les vrais amateurs, M. Désombrages fera bien de rendre sa couleur moins dure, d'étudier plus soigneusement ses premiers plans, et de donner à ses fonds plus de légèreté et de transparence. — La Société des Amis des Arts a acquis de M. Désombrages sa *Scène d'artistes*, où se trouvent plusieurs figures habilement exécutées ; c'est un encouragement que méritait ce jeune peintre, plein de modestie comme de talent, et qui promet à notre ville un bon paysagiste de plus.

On n'a pas assez apprécié, peut-être, ce qu'il y a de bien dans la *Vue de Cantirano* (environs de Rome) de M. Isidore Flacheron. On s'est arrêté à la monotonie de la couleur, au manque de relief des arbres, à la forme du feuiller qui est molle et n'a pas assez de caractère; tous ces défauts sont, il est vrai, bien réels, mais il fallait voir aussi que l'aspect général du tableau était vrai, qu'on y retrouvait bien la nature italienne, que les plans étaient bien indiqués, et que le fond, habilement traité, avait de la chaleur, de la vérité et de la profondeur.

M. Dubuisson est un artiste assez fort pour qu'on lui dise la vérité; il y a d'ailleurs dans son talent des qualités assez précieuses pour qu'on lui pardonne beaucoup; et pourquoi ne l'avertirait-on pas qu'il abuse de sa facilité, qu'il se crée une manière à lui,

tandis qu'il n'y en a qu'une bonne, l'imitation simple et naïve du vrai? Personne plus que M. Dubuisson n'est en mesure de profiter d'une critique si elle est fondée, de la mépriser si elle est injuste.

Cette remarque d'ailleurs ne s'applique pas à tous les ouvrages de M. Dubuisson : sa *Vue de l'entrée d'Unterseen*, est un très-bon tableau où je ne regrette qu'une chose, c'est de ne pas voir la chute de l'Aar qui coule au milieu de ce beau village, devenu avec Interlacken une véritable colonie anglaise. Tout plaît et séduit dans cette production qui satisfait au goût le plus difficile; tout y est calme, simple, harmonieux; tout y est empreint d'une poésie de couleur d'un charme indéfinissable. — Ce bon ouvrage révèle tout ce que peut faire M. Dubuisson, s'il veut retenir un peu la fougue et le laisser-aller de son pinceau.

L'*Épisode de Montereau* est une bonne et spirituelle ébauche, dans laquelle il y a tout le mouvement d'une escarmouche, toute l'action d'une attaque de convoi; mais on désirerait que la couleur fût moins monotone, que le peintre n'eût pas fait les terrains, les chairs et les draperies, d'une seule et même nuance, le jaune incertain.

Il y a de la poésie dans la *Vue prise près d'Alby en Savoie*, mais la poésie, comme vous savez, n'est pas toujours bien vraie. L'aspect de ce paysage a quelque chose qui séduit, mais on voudrait que les premiers plans fussent plus arrêtés, que les arbres sur-

tout fussent étudiés avec plus de soin, ne fussent pas aussi cotonneux. — Les animaux de la *Vallée de Hassly* sont peints habilement. — Quant à la *Vue de Pont-en-Royans* et à la *Vue prise en Bresse*, c'est ce que M. Dubuisson a exposé de moins heureux [1]. C'est là qu'on trouve surtout la manière que je lui reprochais en commençant, et de plus, un manque d'harmonie, qui m'étonne dans l'œuvre d'un peintre qui a produit la *Vue d'Unterseen*.

Il y a dans M. Fonville une qualité des plus louables et qui vaudra bientôt à cet artiste un grand et véritable succès. C'est le désir du progrès, c'est la volonté bien ferme de profiter des lumières que peut lui offrir la comparaison de ses ouvrages avec les productions des autres paysagistes ; c'est enfin la conviction bien arrêtée dans son esprit que la nature est le meilleur des maîtres. — Les ouvrages qu'il a exposés cette année témoignent de son désir d'être vrai avant tout, mais ce n'est pas là une imitation assez forte et assez sévère. Dans les productions de M. Fonville, on voit beaucoup trop encore la manière et le travail de l'atelier. On peut donc y désirer plus de vérité, et avec cette première de toutes les qualités d'une peinture, plus de verve dans l'exécution, et plus de puissance dans la couleur.

[1] Je ne parle pas de ses deux ou trois petites ébauches, qui ne sont autre chose que de la pacotille.

La *Vue prise à Sassenage* qui appartient à M. Pillet, est de tous les tableaux de M. Fonville, le plus remarquable sous le rapport de l'exécution. — Il y a dans cet ouvrage une harmonie et une certaine vigueur de ton qu'on ne retrouve pas dans les autres productions du même peintre. Les fabriques surtout sont d'une bonne et franche exécution ; on regrette seulement qu'elles soient adossées à un rocher qui forme, on ne sait pourquoi, une grande tache noire, et à cause de cet effet exagéré, se comprend très-peu. La *Vue de Vicovaro* qui a été achetée par la Société, serait un assez bon tableau, si la lumière y était moins parcimonieusement distribuée. — La *Vue prise à Solaise* est d'une couleur terne et d'un aspect froid et ennuyeux. — La *Vue d'une Carrière à Saint-Cyr* lui est de beaucoup préférable, malgré l'aridité et la monotonie du site. — Tout le premier plan est étudié avec assez de soin ; le fond, sans avoir cette transparence qui fait fuir l'horizon d'un tableau, ne manque pas d'effet. Au total c'est une production estimable, mais qui plaît peu.

Au nombre des talents qui honorent le plus notre ville, il faut placer M. Guindrand, qui n'a point d'égal pour la magie du pinceau. Voulez-vous dans un tableau de l'air, de l'éclat, de la transparence, de la lumière; voulez-vous de l'espace, voulez-vous de la profondeur, adressez-vous à M. Guindrand.

C'est une belle et forte organisation d'artiste que

celle de M. Guindrand. — Elle a suppléé, cette organisation, à des études qui n'avaient point été assez sévères, et, ce qui est plus, elle a préservé l'artiste des dangers de l'adulation qui égare tant de talents alors qu'ils commencent à percer et à se produire. — Il y a dix ou douze ans que les amis de M. Guindrand ne tarissaient pas en éloges sur son mérite, et cependant il ne produisait alors que des pochades d'une exécution spirituelle, mais où l'on cherchait en vain la trace des études consciencieuses, indispensables pour acquérir un véritable talent. — Un artiste médiocre se fût endormi au murmure si agréable de ces louangeuses paroles; M. Guindrand, qui se connaissait et qui devinait tout ce qu'il pouvait être, ne s'est point laissé aller à la séduction. Il a travaillé, travaillé sans cesse; il a voyagé pour voir, et vu pour apprendre. Le résultat de ses travaux et surtout de son dernier voyage en Belgique, vous le voyez dans quelques-uns des ouvrages dont il a enrichi l'exposition de la Société des Amis des Arts.

Examinez cette *Vue des bords de la rivière d'Ain*; voilà de la peinture puissante et vigoureuse; vous désirerez peut-être plus de fermeté et une étude plus arrêtée dans le premier plan; mais comme ces eaux sont vraies, comme ce fond s'éloigne et fuit pour se perdre dans la brume qui enveloppe l'horizon! Cette vaste, cette immense *Plage d'Ostende* a certainement arrêté vos regards; c'est en effet l'œuvre capitale de

M. Guindrand, celle qui appelle et réunit tous les suffrages des amateurs; si, par hasard, vous ne connaissez pas les rives de l'Océan, vous pouvez, en observant ce tableau, vous faire une idée bien juste de tout ce qu'elles ont de grand, de triste et de mélancolique.

La partie faible des productions de M. Guindrand, c'est la nature végétale; M. Guindrand ne place des arbres dans un paysage qu'à son corps défendant; il y a cependant progrès sous ce rapport dans la *Vue prise à Gonsselin*, où l'on voit, en outre, au premier plan, un chemin tournant bien étudié et bien rendu. Je mets toutefois beaucoup au-dessus de ce tableau la *Plage du Nord*, qui est avec la *plage d'Ostende*, ce que M. Guindrand a fait de plus consciencieux et de plus vrai.

Que d'éclat, que de poésie dans la *Vue des environs de Salerne!* Impossible de voir un plus agréable tableau. — On regrette cependant, comme dans la plupart des productions de M. Guindrand, que le premier plan ne soit pas plus solide; on voudrait aussi que les eaux qui viennent se briser sur le rivage fussent plus transparentes et moins pâteuses. — On peut se demander encore si cette atmosphère chargée de vapeurs appartient bien à un ciel de Naples. — Mais pour faire toutes ces remarques, il faut se tenir en garde contre la séduction de ce tableau, à laquelle, vous le savez, il est bien difficile de se soustraire.

Il est un paysagiste dont les tableaux n'ont rien qui séduise au premier abord, mais sur lesquels on ne tarde pas à reposer les yeux avec plaisir et satisfaction, car tout y est calme, pur, tranquille, harmonieux, comme dans la nature; vous comprenez de suite que je veux vous parler de M. Thuillier.

M. Thuillier appartient à une école qui s'est formée depuis un petit nombre d'années, sous l'inspiration des doctrines de M. Ingres. Cette école a pour chef de file MM. Cabat et Dupré. — M. Thuillier marche à leur suite, en ce sens qu'il les imite dans leur manière et même dans quelques-uns de leurs défauts, ce qui n'empêche pas qu'il n'ait ses qualités propres. Le principe unique, le seul qui serve de guide à cette école, c'est l'imitation pure et simple de ce qui est. Cette école ne compose pas, elle n'arrange pas, elle ne modifie jamais la nature. — Bien convaincue que les créations de l'homme sont toujours inférieures à l'œuvre de Dieu, elle se borne à rendre ce qu'elle voit, à reproduire exactement ce qui frappe ses yeux; elle peut choisir un site de préférence à un autre, mais elle se garderait bien de vouloir l'embellir, bien certaine qu'elle ne ferait autre chose que le dénaturer.

Tout ce que je viens de vous dire se devine de suite à l'examen des ouvrages de M. Thuillier. A cette exactitude consciencieuse de l'imitation vous reconnaissez sur-le-champ que l'artiste est venu s'établir au milieu des champs, non pour y faire des études propres à

composer un paysage, mais pour y commencer et finir ses tableaux. Rien de plus sage, mais il faudrait s'en tenir là et ne pas imiter, comme le fait M. Thuillier, jusqu'à la maladresse ou le peu d'habileté de M. Cabat à exécuter le feuiller.

Ce qui est bien à M. Thuillier, c'est la vérité et l'harmonie de sa couleur. C'est là ce qui fait le charme de ce *Moulin de Walzin*, dont l'aspect est d'abord un peu monotone, mais auquel on revient toujours avec un nouveau plaisir. Même harmonie et même vérité dans la *Vue du château de Walzin* qui est, de plus, remarquable par une étude de terrain dont l'exactitude est poussée jusqu'aux limites du possible. Quel dommage que ce tableau manque de lumière! — On voudrait aussi que la *Vue de l'Abbaye de Done*, près le Puy, fût mieux éclairée; mais à part cette légère imperfection, quelle admirable étude que ce tableau, quelle exactitude d'imitation des fabriques, des terrains, des arbres, quelle finesse et quelle vérité dans le ciel! — L'œuvre capitale de M. Thuillier, non seulement pour la grandeur, mais encore pour le mérite, c'est sa *Vue de la forêt des Ardennes*. La lumière qui manque aux autres productions de ce peintre, est dispensée ici avec une abondance et une habileté d'entente, qui font l'admiration de tous les artistes.

Je ne dirai pas aux paysagistes, imitez M. Thuillier: — C'est toujours une fâcheuse route que l'imitation, même des bons ouvrages; mais en voyant les

résultats auxquels ce peintre est arrivé par l'étude consciencieuse de la nature, ils comprendront, je pense, sans qu'il soit besoin de le leur dire, qu'il n'y a pas de plus sûr moyen pour réussir et se faire une réputation durable.

CHAPITRE XII.

MM. BERJON, THIERRIAT, SAINT-JEAN, BERGER, ETC.

> Voyez que de trésors ! Ce n'est rien que jasmin,
> Lilas, rose, et je crois toutes les fleurs du monde.
> M^me Desbordes-Valmore. *Les deux Abeilles.*

La peinture des fleurs, qui est d'un si grand intérêt pour notre industrie, n'a pas moins brillé que les autres genres à l'exposition de la Société des Amis des Arts. — Nous y avons vu un charmant petit ouvrage de M. Berjon, qui faisait regretter une production plus importante de ce Nestor de nos peintres de fleurs; M. Thierriat y avait placé un très-joli bouquet peint à l'huile, et plusieurs gouaches d'une grande dimension, parmi lesquelles on a surtout remarqué un groupe de roses trémières, qui avait la fraîcheur et le velouté de la nature; on regrettait seulement que la couleur des feuilles ne fût pas assez vraie. — Les fleurs des deux grands tableaux de M. St-Jean ont de la fraîcheur et de l'éclat, mais un peu de sécheresse. J'ajouterai qu'elles pourraient être groupées un

peu plus heureusement. Le *Bouquet placé dans une écorce d'arbre et abandonné au courant d'un ruisseau*, est une charmante idée, mais qui ne se comprend pas. — C'est vraiment dommage que la couleur de M. Berger ait si peu de fraîcheur; quelle vérité dans ses fleurs, et quelle suavité dans sa touche!

L'école de M. Redouté est entrée en lutte avec nos peintres de fleurs lyonnais; parmi les élèves qui ont le mieux soutenu l'honneur du maître, je dois signaler Mlle Janet, et surtout Mme Camille de Chantereine.

J'arrive à la fin de ma tâche et j'ai hâte de finir, car c'est une rude besogne que la critique. Il serait injuste cependant de jeter la plume sans avoir mentionné honorablement l'excellente composition d'ornement de M. Compte-Calix; le bouquet à la gouache de M. Moulin; le portrait d'un prélat espagnol par M. Belley; une tête gravée de M. St-Eve; le portrait de notre excellent violoniste, M. Cherblanc, par M. Auguste Flandrin; une sepia, de M. Girard, qui rappelle les beaux dessins de Boissieux; et les deux grandes aquarelles de M. Gilio, représentant le dôme de Milan, et l'intérieur de la cathédrale de Chartres.

Un souvenir aussi à Mlle Petit-Jean, qu'on a vu avec plaisir entrer dans une carrière que sa mère a honorée par un beau talent.

NOTE.

Voici comment je m'exprimais, il y a trois ans, au sujet de *la Mauvaise Pensée* de M. Guichard, et de son grand tableau intitulé le *Rêve d'Amour*. Ce que je disais alors de cet artiste, je le pense toujours et ne doute pas qu'il ne justifie bientôt les éloges que je lui donnais dans l'article qu'on va lire.

M. JOSEPH GUICHARD.

Le Rêve d'Amour. — La Mauvaise Pensée.

Voici venir un peintre bien jeune encore, qui a marché à pas de géant, et dont la place est déjà marquée parmi les grands artistes de la France.

Sorti de l'école Saint-Pierre, à vingt ans, bien avant d'y avoir puisé tout le talent qu'on peut y acquérir, M. Joseph Guichard a passé seulement une année à l'école de M. Ingres; puis, oubliant qu'après si peu d'études, d'ordinaire, on voit à peine en perspective la possibilité de devenir un élève lauréat au concours pour le grand prix de Rome, il s'est mis à réfléchir sur la théorie de son art, à travailler dans l'isolement et la solitude, et tout-à-coup il a senti sa force, il a produit et s'est placé au rang des maîtres. Le temps que d'autres passent à imiter servilement la manière d'un professeur, à copier quelque tableau célèbre, il l'a employé à analyser les excellentes leçons de M. Ingres, à en extraire les principes qui lui ont paru satisfaire son esprit, à étudier les peintres remarquables sous le rapport de la couleur, à observer la nature. Voilà pourquoi, sorti de l'école d'un homme exclusivement passionné pour la sévérité de la forme, il ne s'est pas seulement montré à son début bon dessi-

nateur, mais encore grand coloriste. C'est l'analyse qui a formé ce peintre : les facultés de son esprit, le travail de la pensée, n'ont pas moins contribué à créer son talent, que le travail de la main. Voilà tout le secret de la rapidité de sa marche et de l'apparente facilité avec laquelle il est parvenu à une élévation de talent peu ordinaire à son âge.

Le tableau principal de M. Guichard, son *Rêve d'Amour*, celui de ses ouvrages où se découvrent à la fois les qualités, les défauts et la haute portée de ce peintre, n'est pas de ces productions qu'on puisse juger légèrement ; c'est en l'observant dans son ensemble, d'abord, puis successivement dans toutes ses parties, c'est en revenant souvent à cet examen, qu'on peut seulement apprécier les beautés de premier ordre qu'il renferme.

Pour découvrir toutes les imperfections d'une œuvre d'art, il faut pour l'ordinaire l'observer long-temps; l'œuvre de M. Guichard produit un effet tout contraire : son côté défectueux frappe, au premier abord, les regards du spectateur, mais bientôt, s'il persiste dans son examen, ce sont les beautés nombreuses de ce tableau qui viennent successivement attirer son attention. Voilà la cause des jugements absurdes qu'en portent souvent les personnes peu habituées à juger des productions de l'art, ou qui ne les observent que d'une manière superficielle : c'est que le tableau de M. Guichard, bien qu'en apparence le produit d'une imagination exaltée par les idées de l'époque, est en réalité un ouvrage étudié avec soin dans toutes ses parties, une œuvre de conscience; c'est enfin de la peinture d'honnête homme, comme l'a dit si spirituellement un de nos artistes.

Une des causes principales qui peuvent porter à émettre un jugement irréfléchi sur l'œuvre de notre compatriote, c'est l'habitude contractée pendant le long règne de l'école de David, de tout comparer à un type de forme qui se reproduisait dans tous les ouvrages des élèves de ce maître. Pour être juste envers M. Guichard, il ne faut point oublier que son tableau a été conçu et exécuté dans un système diamétralement opposé à celui qui dirigeait la précédente école. Avant donc d'en venir à l'analyse et à la critique de cet ouvrage, il faut indispensablement nous rendre compte de la méthode qui a dirigé l'artiste dans son exécution ; mais pour bien la comprendre, cette méthode, il est nécessaire de rechercher d'abord quel est l'état présent de la peinture en France.

A en juger par la dernière exposition du Louvre, les arts n'auraient en ce moment aucune direction fixe et paraîtraient marcher à l'aventure. Dans les départements on se figure que Paris en est encore à regarder combattre les classiques et les romantiques, à attendre qui l'emportera des admirateurs exclusifs de l'Apollon du Belvédère ou des fanatiques adorateurs du moyen-âge ; et cependant, classiques et romantiques sont déjà oubliés ou à peu près. Les premiers ont fait une dernière et malheureuse apparition à l'exposition de cette année, dans la personne de M. Gros; je ne parlerai point de son résul-

tat, par respect pour les mânes d'une grande réputation; quant aux romantiques, le ridicule les a tués comme il a tué le *bousingotisme*.

L'état d'anarchie où l'on pense que l'art est arrivé, n'est qu'apparent : aucun système, il est vrai, ne domine à présent d'une manière exclusive; mais plusieurs hommes d'un grand mérite s'efforcent de faire adopter leurs idées par la généralité des artistes, ce sont MM. Delaroche, Delacroix et surtout M. Ingres.

L'idée fondamentale de l'école de David, c'était la recherche du beau, et, pour y arriver, elle pensait qu'on devait en puiser les éléments dans la nature comme dans l'antique, et les réunir ensuite pour former un tout qui était le beau idéal. Pour les romantiques, au contraire, le beau n'était rien, le drame était tout; peu leur importait pour le trouver, la correction des formes et la vérité de la couleur : voilà comment ils arrivaient à prendre les contorsions du corps pour du mouvement, la folie et la rage pour de la passion.

M. Delaroche tient le juste milieu entre les uns et les autres; tout en s'efforçant de ne point s'éloigner de la nature, il n'a cessé d'avoir en vue la reproduction du beau, l'intérêt dramatique, la bonne ordonnance et la richesse de la composition. Chez lui, bien qu'il cherche et réussisse en général à se tenir dans le vrai, on voit souvent percer un peu de convention dans la forme; il est comme peintre, ce que Casimir Delavigne est comme poète. — M. Delacroix penche bien davantage vers les idées romantiques; c'est l'imagination qui le domine comme elle domine Victor Hugo : peu soucieux de la forme, non par l'impuissance de la rendre, mais parce qu'elle ne se prête pas assez au caprice de sa pensée, c'est au coloris et à la composition qu'il applique toute la chaleur et toute la fougue de son esprit. — Admirateur passionné de Raphaël, M. Ingres, qui seul commence à faire école, regarde avec raison la sévérité du dessin comme la qualité par excellence; d'accord en cela avec l'auteur de Léonidas, il en diffère en ce qu'il n'envisage pas comme lui la nature dans son ensemble; dominé par la pensée d'être absolument vrai, c'est dans l'individualité qu'il cherche à la reproduire, et alors, c'est avec un respect, une conscience, une attention à rendre les moindres détails, qui donnent généralement un certain caractère de sécheresse à son dessin. Absorbé entièrement par l'idée de rendre exactement la forme, la couleur ne lui paraît plus qu'une qualité sans importance; aussi la néglige-t-il au point que ses productions sont ternes, opaques, grisâtres et sans aucun relief.

M. Guichard n'est ni classique, ni romantique; sa manière d'envisager l'art n'est ni celle de M. Delaroche, ni celle de M. Delacroix, ni même celle de M. Ingres. Formé aux leçons de ce dernier, il y a puisé ce respect pour la forme observée jusque dans les moindres détails, mais non cette pureté de goût qui force à bien choisir ses modèles et à rechercher des poses à la fois vraies et agréables à l'œil. Son opinion est que tout est beau dans la nature, que du moment où on est vrai, on est parvenu au *summum* de l'art; mais, par cette raison même, il a vu autre chose que le dessin pour arriver à son imitation exacte, voilà pourquoi il a voulu devenir et est devenu coloriste.

Telles sont les causes des grandes qualités et des défauts qu'on remarque en même temps dans le *Rêve d'Amour* de M. Guichard. Pour bien juger ce peintre, il faut se mettre au point de vue où il s'est placé, et l'on est tout étonné alors de voir que ce qu'on croyait des incorrections, n'est que le résultat de sa volonté ferme de ne s'écarter en rien de la nature. Quand il paraît incorrect, ce n'est pas par impuissance d'arriver à la correction, mais parce que la forme qu'il reproduit est elle-même incorrecte; confiant dans sa force, il dédaigne toute concession aux exigences de l'art; s'il ne plaît pas, c'est parce qu'il ne veut pas plaire; c'est pour les artistes qu'il produit, et c'est par les artistes seuls qu'il veut être jugé et qu'il lui importe de l'être ; il y a chez lui un talent assez fort pour vaincre toutes les difficultés, mais il y a en même temps un système bien enraciné, bien tenace, qui l'empêche d'avancer vers la perfection ; ôtez ce système et vous aurez un talent parfait.

Le talent de M. Guichard étant analysé, examinons ses productions.

On reproche, comme je l'ai dit, à l'école ingriste de négliger complètement la couleur; mais ce n'est pas là le seul reproche qui lui ait été fait, on l'accuse encore d'être matérialiste en peinture, de ne rien accorder à l'imagination, d'être enfin antipathique à la poésie. M. Guichard, prédominé par l'idée de ne point ressembler à son maître, non seulement s'est fait coloriste, mais a voulu prouver en même temps qu'il pouvait être poète. On ne peut nier qu'il ait complètement atteint son but dans la *Mauvaise Pensée*, tableau dont la composition, le dessin et l'exécution sont également remarquables ; mais il me paraît avoir été moins heureux dans son *Rêve d'Amour*.

Son sujet cependant offrait une donnée vraiment poétique : une odalisque qui vient de passer la nuit avec son amant, est profondément endormie; bercée jusque dans son sommeil par des pensées érotiques, elle se voit en songe, dans une suite d'images voluptueuses et riantes, entourée d'amours et de fleurs; son amant, assis près d'elle, fatigué de voluptés, tombe dans ce doux abandon de soi-même, qui n'est ni la veille ni le sommeil, et qui a tout le charme d'un rêve agréable. Mais, hélas ! le réveil va être terrible : voilà qu'un Turc à la longue barbe, qu'un maître jaloux, écarte un rideau qui lui cachait les coupables et tire son poignard pour venger son offense.

Il y avait, certes! de la poésie dans ce sujet, et M. Guichard, par la manière dont il l'a conçu, a prouvé en faveur de la richesse de son imagination ; mais en même temps il a démontré que les reproches faits à l'école ingriste n'étaient pas sans fondement, et pouvaient surtout être appliqués au point de vue particulier sous lequel il envisage l'art. Une grande partie de la poésie du sujet a disparu en revêtant des formes vulgaires ; pour nous tenir dans les régions poétiques, il fallait une nature de choix, une nature aristocratique, si je peux m'exprimer ainsi, et l'artiste, dominé par son système, s'en est tenu à imiter fidèlement une nature d'un type peu relevé ; c'était une voluptueuse fille de l'orient qui devait séduire nos regards, et nous ne voyons qu'une femme,

belle sans doute, mais d'une beauté un peu commune. Ce reproche, cependant ne s'applique pas à la figure du jeune homme qui est belle et vraie en même temps; à la vérité, on n'y reconnaît pas le type grec qui se retrouvait dans tous les ouvrages de l'ancienne école, mais c'est une nature forte, nature plus accentuée et plus propre à renfermer des passions; la même remarque peut être faite également sur cette tête turque, dont le caractère est large, puissant, et empreint en même temps de cette tranquillité apparente, de ce calme que les orientaux conservent même dans leurs actions les plus passionnées.

Le dessin du tableau de M. Guichard a paru défectueux en quelques parties, mais, comme je l'ai dit, cette imperfection n'est point réelle et n'est qu'une conséquence des idées systématiques de son auteur. Il n'y a qu'à observer attentivement les parties qui choquent l'œil au premier abord, et l'on ne tarde pas à se convaincre que ces prétendus vices de la forme ont été pris dans la nature, et ne tiennent point à une erreur ou à une impuissance du peintre. C'est ainsi qu'en observant la ligne supérieure du torse de la femme, l'œil est désagréablement affecté par l'absence du bras dont on n'aperçoit que le moignon, et par la saillie trop forte en apparence de la hanche droite. Ces défauts cependant ne tiennent qu'à la pose défectueuse que M. Guichard a laissé prendre à son modèle; supposez, en effet, que le bras dont on ne voit que l'articulation, au lieu d'être caché, eût été porté en avant, ce qui n'aurait pas empêché l'attitude d'être parfaitement naturelle, ce contour désagréable du tronc se serait changé en une ligne ondoyante et gracieuse. La plus grande largeur que la partie supérieure du torse aurait acquise, aurait aussi fait disparaître la trop grande saillie de la hanche, saillie qui n'est qu'apparente et ne provient que d'un défaut d'harmonie entre les deux extrémités du tronc. La partie inférieure du cou du jeune homme a été trouvée aussi beaucoup trop large et trop saillante; mais il est évident, par la manière ferme et assurée dont le peintre a dessiné les mouvements musculaires, qu'il n'a fait que copier un modèle dont les glandes du cou présentaient un développement insolite. Ce scrupule de l'artiste à rendre la nature telle qu'elle se montre à ses yeux, a été porté jusqu'à reproduire à la face de sa belle tête turque, une large cicatrice que présentait son modèle. Le seul point où l'auteur n'ait point été fidèle à son système, c'est dans le dessin de quelques-unes des figures du *Songe*, dont la forme est en général maniérée.

J'insiste avec intention sur les observations de détail, car on serait grandement injuste envers M. Guichard, si on l'accusait de négliger le dessin. Cet artiste est, au contraire, un dessinateur habile comme on peut s'en convaincre en examinant les parties les plus difficiles à bien rendre, telles que la tête et les mains du jeune homme, la tête de la femme et celle du musulman. La manière ferme et hardie avec laquelle M. Guichard accuse toutes ces parties, prouve que quand il voudra bien choisir ses modèles et leur faire prendre des poses plus heureuses, ses productions seront aussi remarquables sous le rapport du dessin que sous celui de la couleur.

A présent que j'ai fait la part de la critique avec une sévérité égale au haut mérite de M. Guichard, j'arrive à parler du côté le plus remarquable de son talent et des beautés du premier ordre que renferme son tableau. Ici, je puis m'abandonner au plaisir de louer sans restriction; mes éloges ne peuvent aller au-delà de la vérité.

Parlerai-je de l'expression des figures? Rien n'est plus vrai que la tête de la femme : comme elle dort bien ! comme ses traits laissent apercevoir l'impression du rêve agréable qui l'occupe ! remarquez cette rougeur, due autant au plaisir qui l'agite, qu'à l'injection naturelle de la face, déterminée par le sommeil. La tête du jeune homme a bien l'abattement voluptueux qui suit une nuit amoureuse. On a trouvé celle du musulman trop calme pour la passion qui doit l'agiter au moment de commettre un meurtre, mais comme je l'ai dit, c'est une observation de mœurs à laquelle le peintre a sagement fait de se conformer.

Mais c'est surtout sous le rapport de la couleur que l'œuvre de M. Guichard est digne des plus grands éloges : il a fait preuve dans ce tableau de toutes les qualités qui constituent un grand coloriste, la vérité de couleur locale, la chaleur du ton et l'harmonie de l'ensemble. Les chairs de la femme ont toute la souplesse, toute la vérité, toute la fraîcheur qu'ont su reproduire les grands peintres de l'école vénitienne : on voit que le sang y circule dans ses mille réseaux vasculeux, que la vie et la chaleur de la jeunesse y sont empreintes; ce sont vraiment des chairs. Remarquez aussi que chaque âge, chaque sexe a, dans ce tableau, le ton de couleur qui lui appartient : la carnation de la femme est d'un blanc rosé, et non mêlée d'une teinte bilieuse comme dans le jeune homme; celle du turc a l'aspect brun et cuivré d'un homme vigoureux presque arrivé au terme de l'âge mûr. Cette vérité de ton se remarque dans les draperies comme dans les figures, et de plus, le dessin de celles-ci n'est pas moins exact que leur couleur; les mouvements de l'étoffe sont fidèlement imités de la nature; chaque pli n'est pas placé au hasard, comme cela se pratique d'une manière assez générale, mais copié scrupuleusement sur le modèle; aussi, chaque étoffe a-t-elle l'apparence qui lui est particulière : le linge est du linge, le satin du satin, le velours du velours; les étoffes à dorures ont toute la raideur et la pesanteur qui en forment le caractère. On en peut dire autant d'une infinité d'autres détails qui sont rendus avec une exactitude scrupuleuse, sans cependant qu'il en résulte un caractère de mesquinerie ou de sécheresse : les cheveux ne sont pas des masses noires agréablement contournées, selon le goût du peintre, mais de véritables cheveux avec leur irrégularité de direction; la barbe est aussi une barbe véritable : il semble qu'on pourrait aisément y glisser les doigts pour isoler les poils qui la composent.

L'exactitude de la couleur locale peut se concilier jusqu'à un certain point avec une certaine froideur de ton, comme on le remarque dans les productions

de quelques peintres; mais dans celles de M. Guichard elle est accompagnée de toute la chaleur, de toute la vigueur que le pinceau peut imprimer à une œuvre d'art. A mon avis, Rubens n'a rien fait de plus chaud, de plus vigoureux, de plus puissant que ce turc avec sa sombre figure et ses riches draperies orientales; et remarquez bien que l'effet, dans ce tableau, ne tient point à une opposition contre nature de l'ombre et de la lumière, moyen banal, dont l'emploi ne produit que des ouvrages lourds, froids et sans vérité; cet effet tient uniquement à la richesse du ton; on ne sait si le peintre fait ou non usage du noir; sous l'ombre, on aperçoit encore la couleur avec tout son éclat.

L'harmonie enfin, est la qualité dominante des ouvrages de M. Guichard. Nous avons vu des peintres de l'école romantique en imposer au vulgaire, passer dans l'opinion pour coloristes, parce qu'ils mettaient en opposition des couleurs crues, sans ombres et sans dégradations de teintes, ce qui, aux yeux des connaisseurs, produisait d'horribles dissonnances. Il n'en est point ainsi dans les ouvrages de notre compatriote; son mérite de coloriste est réel et de bon aloi; quelque brillants que soient ses tons, ils ne se nuisent, ne se heurtent jamais, et viennent se fondre admirablement dans l'ensemble; dans sa peinture enfin, l'espace a de la profondeur, l'ombre de la diaphanéité, les chairs de la transparence.

Après avoir parlé du *Rêve d'Amour* de M. Guichard, je devrais entrer dans de nouveaux détails sur sa *Mauvaise Pensée*, mais les observations générales que j'ai faites sur son grand tableau peuvent s'appliquer pour la plupart à cette œuvre de moindre dimension. Je dois dire cependant que considéré dans son ensemble, c'est un ouvrage plus complet, plus parfait, et dont le mérite sera plus généralement senti que celui de son *Rêve d'Amour*. La pensée en est belle, poétique, parfaitement rendue, et l'exécution comme dessin et comme couleur ne laisse rien à désirer; les draperies en particulier sont admirablement rendues. L'expression de cette figure d'homme est forte sans être outrée, elle est dramatique sans tomber dans l'exagération théâtrale; en la voyant, il est impossible de ne pas deviner que c'est une pensée de crime qui brille dans ses yeux et contracte ainsi les muscles du visage. Tout indique que c'est là un homme dont les passions doivent soulever des orages; sa tête, où l'on voit les os saillir fortement sous la peau, offre ces lignes anguleuses qui annoncent l'énergie et la vigueur; son corps, sans être fortement musclé, est cependant nerveux, et sa main presse un poignard avec une force qui rend bien la violence du sentiment qui l'agite; l'esprit infernal qui vient attiser ses passions et lui inspirer une mauvaise pensée, a bien le caractère fantastique qui convenait à un semblable personnage. Je le répète, ce tableau est un ouvrage complet, et peut établir à lui seul que son auteur possède toutes les qualités qui constituent un grand peintre.

Mais pour qu'il puisse atteindre au haut degré de talent pour lequel la nature semble l'avoir formé, il faut que cet artiste se dépouille des idées systémati-

ques qui donnent à ses ouvrages un certain caractère d'incorrection ; on ne saurait trop applaudir au respect scrupuleux qu'il apporte dans l'imitation de la nature ; cependant, quoi qu'il en dise, elle n'est pas toujours belle, mais assez variée pour que l'artiste puisse choisir dans ses productions; le but de l'art n'est pas seulement l'imitation du vrai, mais celle du beau ; *L'homme*, comme l'a dit Schiller, *en attend un certain affranchissement des bornes du réel ; il veut que l'art le fasse jouir du possible et donne carrière à son imagination. Le moins exigeant cherche à oublier ses affaires, sa vie commune, son individualité ; il veut se sentir sur un sol au-dessus du vulgaire, et c'est à l'art qu'il demande de l'y transporter* [1]. Or, comment une œuvre pourrait-elle exercer sur nous cette influence magique, si elle n'était que l'imitation de la nature commune, si elle ne nous frappait pas par un certain caractère de grandeur et de beauté ?

Au reste, nous sommes sans inquiétude sur l'avenir de M. Guichard : les idées systématiques qui ont présidé à l'exécution de son premier ouvrage, disparaîtront sous le beau ciel de l'Italie, en présence de la belle nature de ce pays et des chefs-d'œuvre sans nombre qu'il va y admirer. A son retour, nous ne doutons pas que la France ne compte un grand peintre de plus.

(*Courrier de Lyon*, du 10 novembre 1833.)

1 De l'emploi du chœur dans la tragédie.

HIP.™ FLANDRIN.

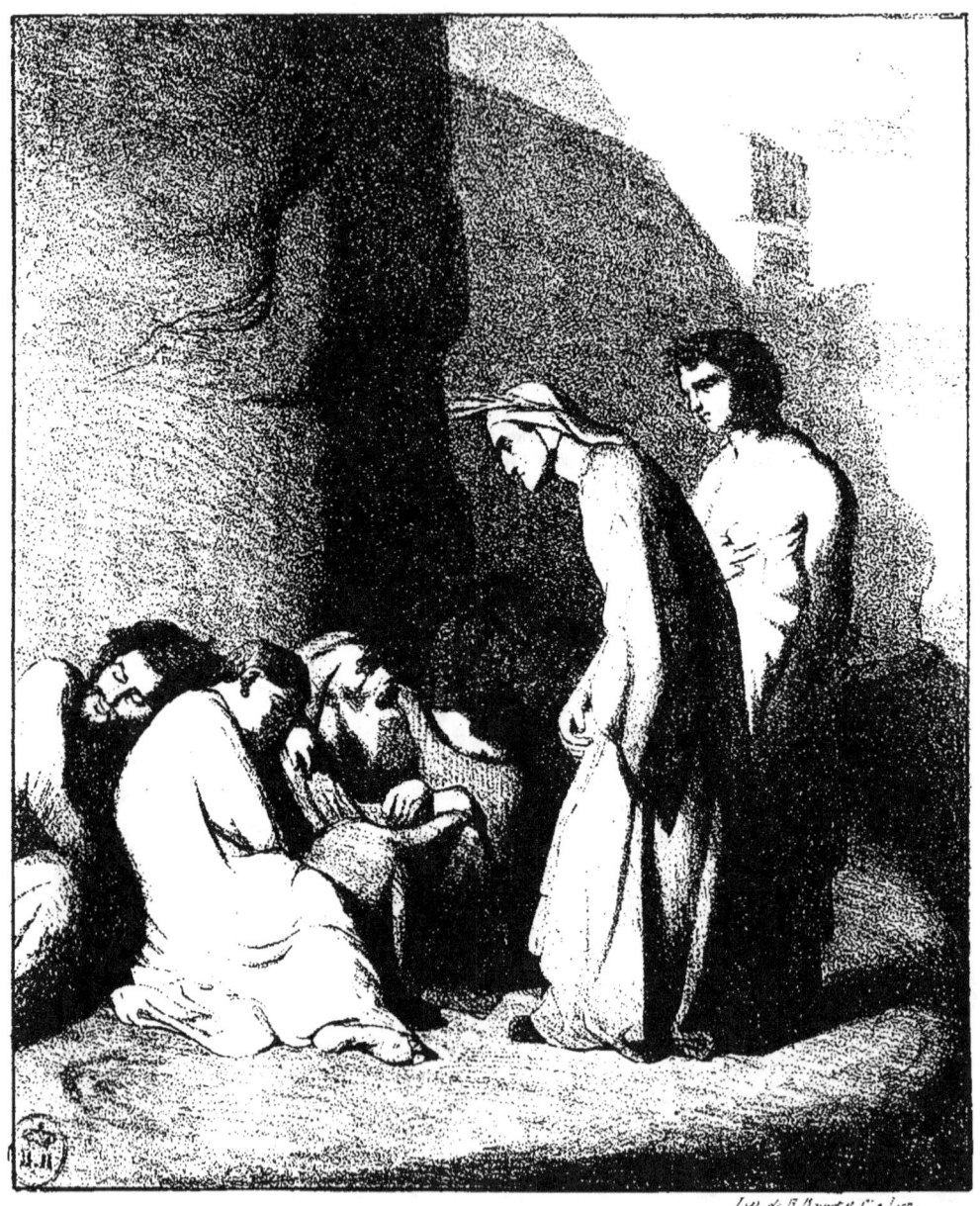

LE DANTE.

BONNEFOND.

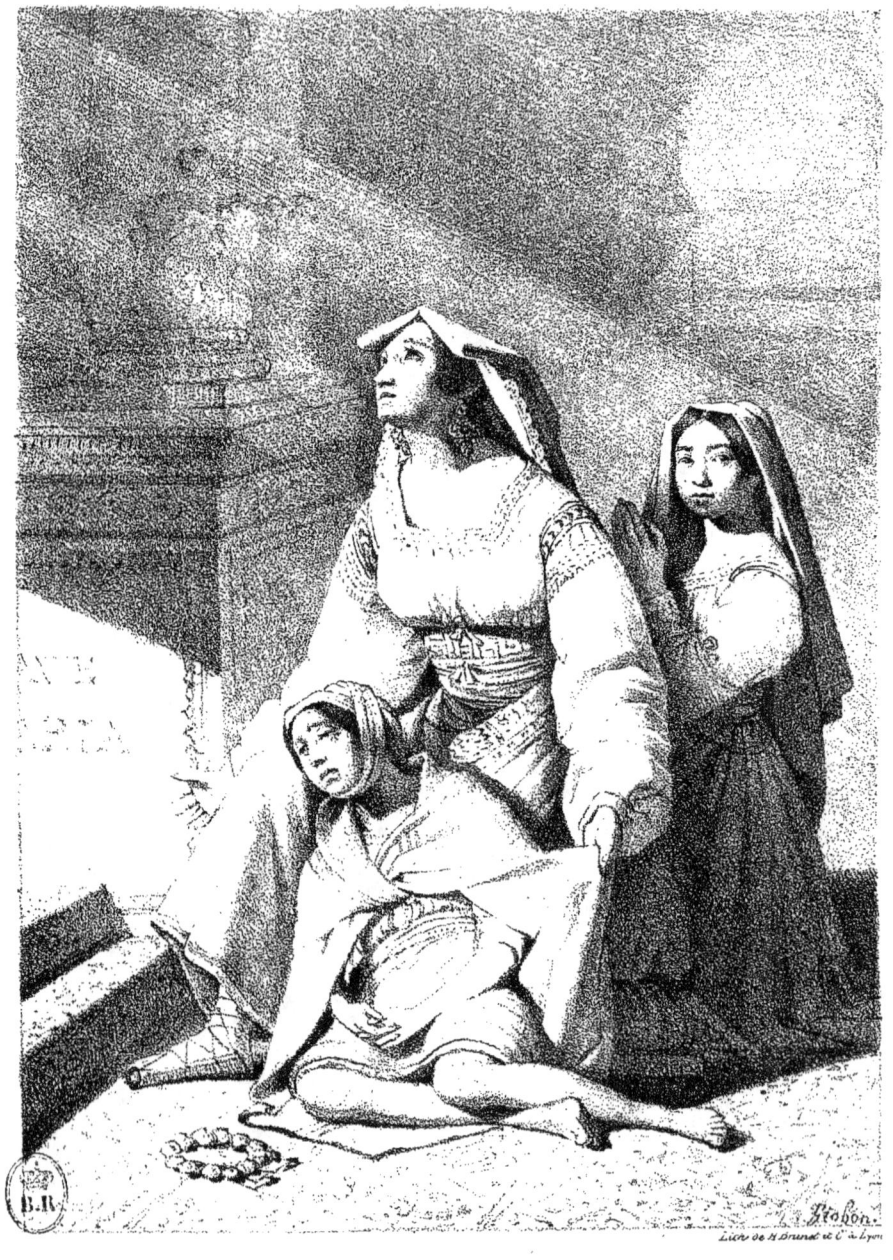

VOEU A LA MADONE.

LA MAUVAISE PENSÉE.

DUCHAUX

www.ingramcontent.com/pod-product-compliance
Lightning Source LLC
Chambersburg PA
CBHW071554220526
45469CB00003B/1016